森文化
青森

壽人壽世

強身自衛

漢生方拳

『一學九練乃成功之道，
九學一練必一技無成。』

鍾榮華 著

娛己娛人

修心律己

目錄

序

　　傳統中國武術向來分門分派，加上武俠小說渲染和個別武術工作者的努力創新，實在門派紛紜，種類龐雜。初學者要選擇一門適合自己學習的中國武術，真不知孰優孰劣，如何入手。近代中國武術史上赫赫有名的霍元甲先生，當初創立精武體操學校，為的是要打破門戶之見，期能群策群力，以武術作為強國強民的手段，可惜霍前輩早死，壯志未遂。

　　祖國內地近數十年推行的新派國定套路，就推廣和綜合各門武術而言，著實做得出色，成績有目共睹。惟與傳統武術比較，新派武術總是好像缺少了甚麼似的，經常被人批評為中看不中用，甚至令人懷疑中國武術只可以用來表演，不能用作自衛救人。

　　查實中國武術深具傷人力量，然而這股力量卻讓傳統中國功夫在傳承和普及方面遇上障礙。試問為人父母者，如何能讓自己的子女，貿貿然去學習一種傷人技呢？為人師傅的，更

不能，亦不應，罔顧後果地亂教亂傳。因此，中國人教習武術——廣東人稱之為功夫，向來要先講武德，品格教化先行；為人師傅的亦會擇徒而教，好事之徒不教，人格缺失者不教；加上部份武術技巧要領，非要師傅口授身傳，甚至執手而教，才能領會；因此，要推廣傳統中國功夫，保留其精粹，向來不是一件容易的事。

練習武術，不同人會有不同的目的和取向。我認為將武術作為運動看待，有利於推廣，可以視它為第一層次的修習目的。技擊自衛，是任何武術的特質，缺少了便不成武術，可以作為第二層次的追求目標。個人品格素養的提昇，可以用作貫串第一層次和第二層次的基本要求和方向。能為社會培育出在身心兩方面都健康而正向的人，可說是對社會的一種貢獻，這就是本書封面上，「壽人壽世」四字的基本意義。我期望透過簡潔文字和圖片，鼓勵更多人學習中國功夫，享受這種富有中國文化特色的運動所帶來的各種好處。此外，更加希望本書內容能為《漢生方拳》制訂一套具體標準，使《漢生方拳》在不斷傳承當中，不會逐漸變質變形，偏離拳法的原軌和原意。

中國功夫和世界上其他武術比較，分別在於其濃厚的文化背景。它既是中國傳統文化的一部份，亦是其載體。任何一位中國武術導師或師傅，在教授拳腳功夫之餘，實在亦同時肩負起文化傳承的責任。為此，我特地將漢生方拳內原本沒有特別名稱的動作，均配上四字式名，以增加學員習武的趣味。書內拳式及四字式名的來由簡介，是既為豐富學員的武識，亦讓學員能多點機會接受中國文化薰陶。

　　本書起初是為方拳教練而寫，作為參考之用。惟在編寫過程當中，我發覺書本內容，實在頗適合一般有興趣學習中國功夫的初學者參閱。不熱衷於中國功夫的，書內有關伸展運動的章節，亦適合熱愛其他運動的人士參考。為人父母者，更可利用本書資料，和子女一齊做運動，一同強身健體，學習中國文化，增進親子關係，一舉數得，何其樂哉！

自序

　　我自小熱愛武術，惟在中小學階段，因家境問題，未能參與較具系統的訓練，只能斷斷續續的，跟隨童軍和朋友們學習柔道和詠春。1979 年考入香港大學，參加香港大學中國武術學會，追隨邵漢生師傅習武後，才開始認真地學習傳統中國功夫。師父在大學所教授的，主要是精武體育會內傳承的傳統中國功夫。我曾涉獵的包括：精武硬捶、羅漢操、擷華拳、功力拳、潭腿、脫戰拳、大戰拳、螳螂崩步拳、節拳、蔡李佛扣打拳和刀、槍、劍、棍等兵器使用，當然還有徒手對練及兵器對拆等等。

　　1982 年大學畢業後，我僥倖獲聘於嶺南鍾榮光博士紀念中學擔任教師職務，直至 2013 年以副校長身份榮休。在教學生涯的頭幾年，我一面在大學武術學會協助師父教授武術，一面跟隨黃澤霖師兄 * 學習詠春拳。黃澤霖師兄曾跟隨伍燦師傅學習詠春一段長時間，伍燦師傅是一代宗師葉問的高足。此外，我和黃澤霖、雷燦權兩位師兄於 1988 年年尾，遵從師父之

訓示，跟隨劉莉莉師傅學習鷹爪連拳和大綿掌一段時間，可惜因時間短促及個人天資所限，未能深切掌握箇中精粹，有負師父及劉師一片苦心。

在正常的課堂教學之餘，我亦會教授學生功夫作為課外活動。1994 年學校武術會正式成立。這段時間，我開始構思推廣傳統武術的方法和形式。經過多年的嘗試和研究，於 2010 年編訂了漢生方拳，並開始在校內及社區中傳授。漢生方拳的武術動作簡單易學，容易掌握；而其別具中國文化特色的招式名稱和形態，對提昇學員的學習興趣亦甚有幫助。期望漢生方拳能幫助學員培養出練武熱忱，在完成方拳訓練之後，能繼續尋訪名師，進一步深造武術，使中國傳統功夫得以傳承。

*註：我在 2013 年至 2015 年修讀由詠春樓國術會主辦的第一屆傳統詠春拳教練文憑課程，追隨梁沛忠師傅及其教練團隊，深造詠春拳。梁沛忠師傅為徐尚田師傅的高足，同為葉問宗師後人。

1. 大學武術學會導師

我年幼時，身體非常瘦弱，經常被人欺負，因此，自少已熱愛功夫。惟因家境問題，沒有經濟能力尋師學藝，只能經常翻閱武術雜誌和書報，學習當中的武術動作和招式，希望能做到自強自衛。因此，當考進大學，發現竟然有香港大學中國武術學會（即香港大學學生會中國武術學會的前身）存在，想也不想，便立刻報名參加。查實當時並不太清楚負責教授的導師是何人。

回想第一年學功夫時，師尊邵漢生師傅已屆79歲高齡。雖然如此，師父仍逢星期三和星期六兩天，風雨不改，風塵僕僕，由佐敦寓所，獨自乘公共交通工具到港大體育中心，盡心盡力，身水身汗地授武兩三小時，按月只收取微薄的交通費作為報酬，這份對傳承武術的熱忱和魄力，到今天仍然感動著我。

2. 技通南北

1900 年，師父出生於廣東省南海縣三山鄉

奕賢村。幼年身體孱弱，常常生病，像個肺癆病人。因鄉間缺乏良醫，其父邵時佳便在邵師八歲時帶他到廣州謀生，順道尋找方法幫助師父醫病。除找名醫治理外，為強健體魄，以補藥石不足，師父十歲左右拜入洪拳名師馮榮標（混名賣魚燦）門下學藝。馮榮標師傅曾先後跟隨鍾洪山（混名大家勝）及黃飛鴻兩位師傅學習洪拳技藝。師父學習洪拳多年後，再轉隨孔昌師傅學習蔡李佛拳。1920 年，上海精武體育會在廣州開設分會，孔昌師傅受聘為珠江派主任，師父則任副主任，助教南拳，並隨孫玉峰等名師學習北拳技藝。這樣的邊教邊學，加上六年多的刻苦鍛煉，師父漸次成為技通南北的武術家。

3. 文化領導武術

師父在眾人面前，一向甚少以武術教頭自居，反而謙稱自己是食菜根的教書先生，經常掛在嘴邊的一句說話是「文化領導武術」。意謂武術是中國幾千年文化的一部份，武功必須配合文化薰陶，方不致走錯方向，習武者才不會變成野蠻暴戾之輩。他更要求我們能在四方面有所掌握：一要能演、二要能講、三要能教、

四要能寫。即在增強武技之餘，應提高個人武
識，以便能與人交流和推廣。能教能寫更是武
術傳承的必須條件。

師父在幼年時，因家貧及體弱，未能入學接
受教育。在精武擔任珠江派副主任時，被邀到
廣東務本小學擔任武術教師。當時的朱雪公校
長，賞識他勤懇工作，熱心教學。得知他幼年
失學，便讓他隨班學習，接受正規教育，更親
自督促他每天寫作，師父因此而能夠文武兼擅。

或許是心存感激，此後多年，師父除全情投
入於武術傳承工作外，更非常熱心於教育事業。
早於 1920 年，師父已與友人在廣州市洪德三
巷合辦志勤小學。其後，在邵頤德、邵寶光和
當時廣州嶺南大學教授邵堯年等人倡導下，師
父在故鄉復辦廣育及邵邊兩校，擔任校長，推
行義務教育。1933 年師父受聘創辦廣東省立第
二實驗小學兼代校長，同時亦獲聘為廣東省立
第一師範體育教員。1946 年廣東遭受特大洪
水，災情嚴重，廣育小學面臨停辦。師父力排
眾議，興辦奕賢中學。此一決定，不單救了廣
育小學，更影響南海縣政府下令縣內所有學校
不准停辦。此事日後在各鄉親及南海縣教育界
當中，成為一直傳頌的佳話。這段歲月，相信
是師父最堪回味和引以為傲的一段生命歷程。

4. 壽人壽世

「發揚武術是為壽人壽世而努力的」。這是精武體育會在清末民初成立時，為發展會務而定出的一句口號和目標。這句說話，師父亦常掛嘴邊。意謂練習武術，非為爭強好勝，實為強健體魄，保護自己和身邊人，繼而尋找機會服務大眾，貢獻社會，有益於世界。當年正值年少氣盛，這類說話，多少有點聽不入耳。話雖如此，自己卻又不知不覺間記著了，師父就是懂得這個魔法。

師父一生，其實就是這句說話的最佳寫照。他 80 高齡，仍在香港大學體育中心授武。記憶中的他，雙目炯炯有神，聲如洪鐘，不怒而威。我們一班學員在他跟前坐馬練拳，從不敢偷懶。師父一直活到 94 歲，得享高壽，武術強身壽人之效，不容置疑。師父於解放後來港，1950 年加入電影行業，* 曾做過製片、場務、演員的武術訓練和武場設計等工作，更曾在 70 多部關德興主演的黃飛鴻電影和過百部粵語片中參與演出，對香港早期的電影文化工作貢獻良多。1964 年師父在港設立「漢生康樂研究院」，秉持發揚武術是為壽人壽世而努力的宗旨，繼續授武。師父於 1972 年應邀出任香港大學中國

武術學會導師，直至 1987 年才正式退休。師
父一生傳授壽人壽世之技，自己亦身體力行，
精神和魄力實在是令人拜服的。在我的心目中，
他永遠是一個誨人不倦的巨人。

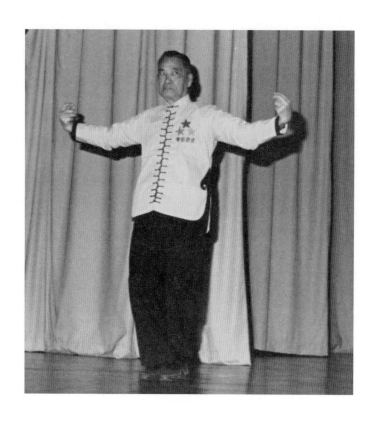

* 馮應標（2017），李小龍年譜，中華書局有限公司，第 39 頁。

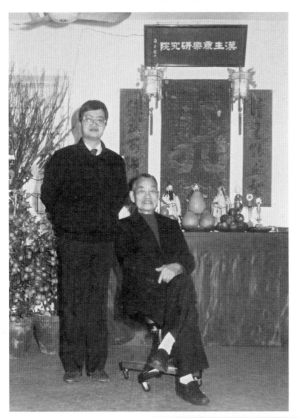

漢生方拳簡介

　　《漢生方拳》，以下簡稱方拳，原先是為學校武術會學員編訂的一套簡易拳法。其後因應教授兒童和長者的需要，並經多年摸索和調整，最後編訂為現今模樣。這套易於學習的拳法是特別為初學者而設，期望能由淺入深，幫助學員培養出練習中國功夫的興趣。除簡單易學外，方拳其實包含充滿文化色彩和有趣的動作招式，是任何人都適合練習的一套拳法。

　　方拳全套動作只有 21 個攻防招式，左右重覆，加上串連及收式等，組合成 52 個動作的拳術套路。全套拳法共分為三路，第一路主要練習基本馬步和出拳動作，而第二路及第三路則在下盤功夫方面編有進階練習。整套拳法可以分開成三個階段學習，方便團體或機構按個別需要而靈活安排。方拳各招式均配上四字名稱，既為增加學員的學習興趣和方便記憶，亦讓學員能有更多機會接受中國文化的薰陶。

　　方拳雖短短 52 式，內容卻包羅頗廣，包括洪拳、鷹爪拳、蔡李佛拳、潭腿、螳螂拳等名拳種的精華。方拳包含的武術動作是依據三大原則選材：原則一——所選動作是能夠在真實

打鬥中用得上的。這是武術的本質和要求，亦是傳承的需要。原則二——所選動作必須能夠激發青少年體骼全面發展和成長。綜觀方拳的整體安排，除左右兩面動作幾乎一致外，取材方面亦以動作幅度較大的武術招式為主。除顧及招式的攻防作用之外，亦關注到動作對促進身體健康的作用。此外，在選材時亦有參考健腦操（Brain Gym）和八鍛錦方面的概念和動作。例如「翻江倒海」一式，就十分接近健腦操的 * 交叉爬行動作。「獨劈華山」就和八鍛錦的「調理脾胃臂單舉」動作相似。因此，方拳既能強健體魄，亦能促進左右腦平衡發展，是特別適合青少年和學生練習的。此外，方拳還包含很多轉身的動作和兩個踢腿的招式，長期鍛煉，能增強身體的平衡能力，對長者來說，是優質的防跌運動。方拳選材的最後一個原則就是要簡單易學，動作要有趣味性和文化特色。因此，虎爪和擒拿手等深具代表性的動作是必然之選。我期望透過這三大原則選材，讓方拳內涵能在師父所講的康樂衛三個武術層面取得平衡。

《漢生方拳》這個名稱，故然是為紀念師父而定。除此之外，「方」字亦具有需要經過磨煉才能成圓的意思，方拳意指初學者的入門

拳術。整套方拳基本上是原地演練，因此方拳
名稱的另一層意義，是指在丁方之地都可以練
習的拳法。香港一般家庭均環境狹窄，實在需
要一套在原地站立就可演練的拳術，學員才有
較大機會經常練習。但願學員能努力練功，培
養出練功夫的熱情，日後再按自己興趣，進一
步學習其他門派武術，使中國功夫精華得以傳
承和發揚光大。

* 保羅丹尼遜博士及姬爾丹尼遜（2005），健腦操 26 式，身腦
中心有限公司，第 8 至 13 頁。

練武八綱

仁慈寬大　俠義好施

知禮守規　勇敢機智

謙厚忍讓　誠信處事

嚴以律己　勤學敬師

練武八綱是特別為學校武術會學員訂立的行為指標和價值取向。希望各學員能以此為目標，對自己的行為和品格能有合理要求，正確取態，邊習功夫，邊修心律己，在身心兩方面健康發展。

　　現今社會事事講求守法，絕對不是以拳頭解決問題的世界。學員必須用心去參透＊「仁」和「忍」兩個字。切勿動不動便亮出拳頭，講手不講理。否則，縱使學得一招半式，卻因傷人而被囚一年半載，實屬不智。若誤殘他人身體，甚或導致嚴重傷亡，更屬不幸。

　　對人謙和有禮，多點關心容讓，得饒人處且饒人，朋友自然多，敵人自然少，煩惱和紛爭便會自然減少。

　　練習武術是一種「自強」活動。自強並非單指身體上的強壯，還包括在意志上、思想上和與人關係的提昇上。人變得強大並不是要去欺負人，反而應該多點幫助人，扶持弱小。幫助別人也絕非一定要用上金錢或拳頭的，這需要一點智慧，需要時就要多點向人請教。自強最重自律——即是要管好自己的行為和日常生活作息。這是習武能否成功的重要環節，亦是一個人對自己負責任的基本要求。

＊參閱本書第 185 頁《一學九練》一文。

練功夫必須注意事項

1. 練習前需先檢視自己的身體狀況是否適宜進行武術訓練。若不肯定，可先尋求醫生意見。
2. 練習時宜穿著鬆身衣物及平底鞋。
3. 不要在人多的地方或通道上練習。
4. 切勿在封閉而悶熱的地方練習。
5. 若在戶外練習，切勿暴露在猛烈陽光底下，避免中暑及皮膚曬傷。
6. 練習前可先喝點水。
7. 進行訓練前，宜先做伸展運動，即熱身運動，使肌肉、關節和韌帶能盡快進入狀態。運動後亦要做伸展運動，以作緩和調適，減少乳酸積聚，使身體能盡快恢復。
8. 練習方拳，基本上是一項促進身體健康和十分安全的運動。惟避免因練習方法錯誤或練習過度而出現問題，若在練習途中感到關節或身體某部位疼痛或不適，便要停止或減低運動量。最好尋求專業人士意見，以策安全。
9. 學員應留心學習正確的動作，避免因錯誤的姿勢或練習方法不當而引致不必要的傷害。
10. 留意休息，避免運動過度。初學者、長者及肥胖人士宜以低強度練習為主，目標心

跳率維持在（220 － 年歲）× （50-60%）為宜，以運動強度達到稍感吃力或感覺吃力就好。若是覺得非常吃力或極度吃力就是運動強度或運動量過高了。學員和教練亦可用談話測試來監控練習情況，即談話時以能夠順暢呼吸和說話為合，否則運動強度便是太過劇烈。

11. 身體不適，不宜練習。遇有太飽、太餓、太疲倦或心煩氣燥等情況，也不適宜練習。

12. 在日常生活當中，要自覺地提昇個人在自我管理、情緒處理和與人相處等各方面的能力，以期能減少與人發生衝突的情況。練功夫必須學懂的一件事，就是化敵為友比打倒對方是來得更高明的。

1. 想成功必須每天練習。
2. 初學者宜以慢速練習,用力亦不宜過猛。
3. 最好能尋找合適導師或教練指導。
4. 若以自學方式進行,宜每三個動作編為一組練習。當充份掌握一組動作後,才研習另一組。如此類推,慢慢累積,自會成功。
5. 每日練習要將所學最少打三次。

第一次:

放鬆地按招式要求一下一下做。多點停頓,檢視動作軌跡、位置、角度、馬步和體姿等是否準確。重點在檢視外形,暫不用力去練。若有個別動作做得不夠好,將有關動作重覆多做幾次。

第二次:

將已學懂的招式串連起來,以柔和的力量和速度演練,像打太極拳般。留意各動作之間的連貫性、身體各部位的協調和穩定性、轉身時腰馬的配合和用力是否暢順……等等。

第三次:

先以較快速度將已掌握的動作演練一次。然後選擇個別動作,多打幾次,揣摩一下快速施展該動作時的方法及其攻防原理。

一學九練，乃成功之道；

九學一練，必一技無成。

邵漢生

呼吸方法

1. **自然呼吸**

 中國功夫講求丹田發力，惟對初學者來說
 會較難明白，未必適合。故漢生方拳基本
 上並無如此要求，學員只需按身體需要，
 想吸便吸，想呼便呼，甚或不用理會呼吸，
 自然呼吸就好。練習時應將身體儘量放鬆，
 保持呼吸暢順，切勿閉氣勉強發力。

2. **腹式呼吸**

 方拳雖以自然呼吸為主，但為幫助學員打
 下丹田發力的基礎，在每一路完結時都安
 插一個練習腹式呼吸的動作：第一路和第
 二路設定在「霸王卸甲」；第三路則設定
 在「雙裁拳」。

 學員在做「霸王卸甲」時，需要在前一個
 動作「金剪碎橋」時深吸一口氣，接著打
 「霸王卸甲」，同時間吐氣發出「who」
 聲。「霸王卸甲」是雙手打開的動作，胸
 腔擴張原先是有利吸入空氣的，發聲吐氣
 卻逆其道而行，身體會自然用上橫膈膜及
 腹部的肌肉去幫助完成動作要求。久而為
 之，凡吐氣發「who」聲，便會用上橫膈
 膜和腹部肌肉，慢慢練出腹式呼吸的方法，

為丹田發力打下基礎。利用丹田發力，腹部會微微收緊，有助將丹田內的真氣迫出，送往全身各部位，既增強攻防動作的力量，亦對身體健康有莫大好處。

「雙裁拳」的發聲吐氣方法大致上和「霸王卸甲」一樣，動作則略有不同，這裏從畧。

拳打千遍

身法自然

基本要求

　　中國功夫出拳踢腿，著重全身協調用力，而非只用個別部位的肌肉力量；主張用勁，而非蠻打亂踢；既有內外家之分，亦有剛柔之別。然而，對初學者來說，上述事物，實在不好明白和掌握。因此，學員在練習方拳時，只要呼吸自然，輕輕鬆鬆地練習，不要用盡全身氣力去打就可以。在初學階段，焦點應放在動作的準繩度和流暢度，能做到鬆、靜、穩、準四個要求就可以。靜是指心靜，要放低雜念，在身心均放鬆的情況底下，全神貫注地去練習每個動作。穩是指動作和身體重心的穩定。準是指動作的運動軌跡、角度和落點的準確度，這些都是初學者必須注意的地方。反而速度、力度和全身協調發勁這些東西，可先放在一旁。

　　前述「霸王卸甲」和「雙裁拳」兩個動作，實在已有鍛煉丹田發勁之效，隨著練習次數和經驗累積，學員會漸漸掌握用力的竅門，身體的協調性和平衡力亦會相應提高。留意用「who」音是鍛煉上的需要，發勁並非一定要吐「who」音，發聲也不是必須的。事實上，大部份拳種在行拳時都甚少發聲。會利用發聲

來助長勁度的，以南方拳種居多。

　　最後要提的是漢生方拳是從不同門派武技摘其精華混合而成，而各種武術在行拳心法和拳理上都會有不同的要求，要打出其中特色和拳法精髓，實在有點困難，尤其是對初學者來說。因此，提議學員在習練方拳時，可以採用少林拳的基本打法作為藍本。即在練拳時，心中要有 *「來去一條線，起橫落順，即橫身而進，順身（側身）而落，在擊敵一瞬間，使自己身體的受敵面積變得最小」這門概念。這樣練起上來會較有感覺，較易掌握動作的要求。然後透過不斷練習，下足夠的功夫，細心揣摩每個動作的特色，成功自然在望。

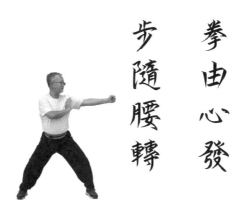

拳由心發

步隨腰轉

* 王廣西（2013），功夫——中國武術文化，知書房出版社，頁 10。

熱身——伸展活動

這裏介紹的伸展活動,除可作為武術運動前的熱身活動外,亦可當作鍛煉身體柔軟度的一種功底訓練或日常運動。伸展活動,有助舒筋活絡,促進血液循環,增加身體柔軟度,更有助消除疲勞和放鬆身心。若能經常進行,對維持身體健康,有絕對肯定的幫助。

學員可依據自己的年齡和身體狀況,在本書介紹的各項伸展活動當中,選取最適合自己的動作,制定每天運動方案,長期持續地進行,作為漢生方拳的配合活動,一動一靜,是最理想的身體訓練安排。

進行伸展活動時,宜穿著鬆身衣服,以免影響身體的血液循環。動作重覆的次數亦不宜過多,避免肌肉或關節勞損。留意用鼻自然呼吸,不要強憋著氣。以伸展肌肉、關節和韌帶為主要目標,身心放鬆地進行。進行時適度用力,使有關部位有拉緊的感覺就好,避免過度用力。

甲 . 頸部的伸展活動

1. 前後伸展

1a. 伸展頸前

- 眼望前上方,靜止10至20秒。
- 放鬆定著就可以,頸不必用力。
- 重覆一至二次。
- 留意保持腰鬆脊直。

1b. 伸展頸後

- 眼望前方地面,靜止10至20秒。
- 放鬆定著就可以,頸部不必用力。
- 重覆一至二次。
- 留意保持腰鬆脊直。

2. 左右兩側伸展

進行頸部的兩側伸展活動,宜一氣直落先完成左側各式伸展,然後才進行右側各式伸展,這樣效果會好一些。長者在做這類伸展活動時,需留意身體平衡,避免摔倒意外。若一向有眩暈狀況或頸痛,宜先徵詢醫護人員意見。在進行有關活動

時，留意保持上身穩定和挺直。伸展的部位有拉緊的感覺就好，不必太用力，避免受傷。

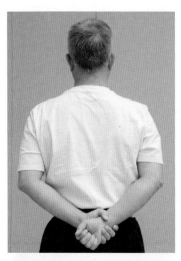

2a. 預備動作

· 分腳立正。

· 兩腳與膊同寬。

· 做左頸側伸展時，用右手在腰後握著左手腕。（見左圖）

· 做右頸側伸展時，用左手在腰後握著右手腕。

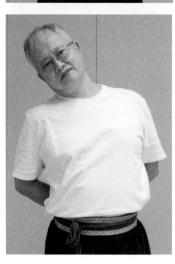

2b. 伸展左頸側

· 將頭擺向右肩約45°，稍稍用力斜向上伸展。

· 左肩同時間向左下方延伸。

· 靜止 10 至 20 秒後，回復原來位置。

· 轉落下一個動作（2c）。

2c. 伸展左頸前側

· 將頭斜向右後方，稍
 稍用力斜向上伸展。
· 左肩同時間向相反方
 向延伸。
· 靜止 10 至 20 秒後，
 回復原來位置。
· 轉落下一個動作
 （2d）。

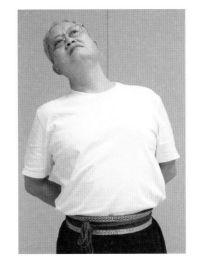

2d. 伸展左頸後側

· 將頭斜向右前方，稍
 稍用力斜向上伸展。
· 左肩同時間向相反方
 向延伸。
· 靜止 10 至 20 秒後，
 回復原來位置。
· 轉落下一個動作
 （2e）。

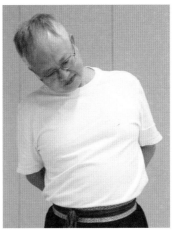

2e. 伸展右頸側

· 將頭擺向左肩約 45°，
稍稍用力斜向上伸展。
· 右肩同時間向左下方延
伸。
· 靜止 10 至 20 秒後，回
復原來位置。
· 轉落下一個動作（2f）。

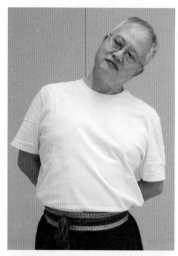

2f. 伸展右頸前側

· 將頭斜向左後方，稍稍
用力斜向上伸展。
· 右肩同時間向相反方向
延伸。
· 靜止 10 至 20 秒後，回
復原來位置。
· 轉落下一個動作（2g）。

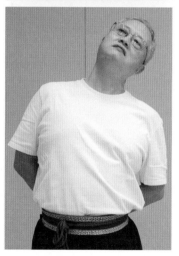

2g. 伸展右頸後側

· 將頭斜向左前方，稍稍用
 力斜向上伸展。
· 右肩同時間向相反方向延
 伸。
· 靜止 10 至 20 秒後，回復
 原來位置。
· 完成 2b 至 2g 兩側伸展
 後，按需要重覆一至兩次。

3. 左右擰頸

擰頸動作宜慢不宜快，由正中位置擰到眼望左方
或右方，宜用 3 至 5 秒完成，然後稍停 3 至 5 秒，
再回到望前方位置。動作目的是鬆頸而非鍛煉頸
肌，切勿過度用力。

3a. 向左擰頸

· 自然站立或安坐椅子上。
· 向左慢慢擰頸。
· 頭部擰轉 70°-80°或達個人
 極限之後，靜止 3 至 5 秒。
· 然後以同樣慢速回正頭部。
· 接著向右擰頸（3b）。

3b. 向右擰頸

· 維持原來自然站立或安坐姿
 勢。
· 向右慢慢擰頸。
· 動作細節與擰左相同。
· 完成後，重覆整個循環一至
 兩次。

溫馨提示：

切勿進行 360°旋轉頸部或轉膝的動作，即打圈
的動作，避免磨蝕頸椎骨或膝關節。

4. 上半身和頸部的伸展

4a. 正身伸展

· 先將兩手交疊置於腦後。
· 兩手肘向外展開並開始吸氣。
· 邊吸氣，邊將兩手肘及鼻頭向
 上移，帶動胸腹及頸部前方向
 上伸展。
· 眼隨著動作慢慢望向前上方。
· 留意別太用力收緊頸後肌肉。
· 吸氣和伸展動作必須同步。
· 速度要慢些，可用 3 至 5 秒完成。
· 完成後，轉落下一個動作（4b）。

4b. 左側身伸展

· 保持兩手置於腦後姿勢，將
 肩膊向左轉約 45°。
· 邊吸氣，邊將上身向上伸
 展。
· 留意別太用力收緊頸後肌
 肉。
· 吸氣要慢要深，3-5 秒完成為宜。
· 完成後轉落下一個動作（4c）。

4c. 右側身伸展

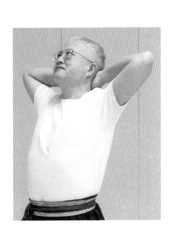

· 保持兩手置於腦後姿勢，將
 肩膊向右轉約 45°。
· 邊吸氣，邊將上身向上伸
 展。
· 動作細節與伸展左前側相
 同。
· 完成左中右的伸展後，重覆
 整個循環一至兩次。

乙 . 肩部的伸展活動

1. 單臂向上伸展

1a. 伸展左臂

- 自然站立，眼望前方遠處。
- 左手在指尖引領底下向上伸展，手心向前。
- 在指尖到達最高點時，靜止 10 至 20 秒。然後將手放下。
- 留意保持兩足底與地面緊貼。
- 右手自然垂放在身旁，不必用力向下壓。
- 完成後伸展右臂（1b）。

1b. 伸展右臂

- 維持自然站立姿勢。
- 向上伸展右臂。
- 動作細節與伸展左臂相同。
- 完成後，重覆整個循環一至兩次。

2. 升膊

· 自然站立,眼望前方遠處。

· 兩手垂放身旁。

· 慢慢吸氣,慢慢將左右兩肩
 向上升。

· 以 5 秒左右完成吸氣和升膊
 動作為合。學員可以數 1-2-
 3-4-5 幫助控制速度。

· 升盡後,慢慢呼氣,慢慢放
 鬆兩肩,同樣以 5 秒左右完
 成為合。

· 向下放鬆兩肩時,要有少少
 向左右鬆開肩膊的感覺。

· 重覆一至兩次。

· 此式對放鬆肩膊很有效,若
 遇兩肩疲憊僵硬,可以多做。

3. 橫拉肩膀

3a. 橫拉左肩

· 自然站立,眼望前方遠處。

· 左手向右橫置胸前。

· 右手握拳,用前臂中段位置
 扣緊左手前臂近手肘位置。

· 右手稍稍用力將左臂拉貼身
 體。

· 左手保持手肘伸直。

· 靜止 10 至 20 秒。

· 完成後拉右肩(3b)。

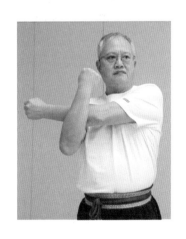

3b. 橫拉右肩

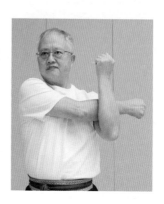

· 左手握拳，緊扣右手近手肘位
 置，用力橫拉左肩。
· 動作細節與拉右肩相同。
· 靜止 10 至 20 秒。
· 按需要重覆左右拉肩一至兩
 次。

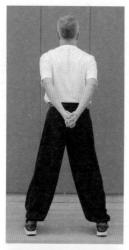

4. 向後拉肩（徒手）

· 自然站立，眼望前方遠處。
· 兩手在背後互握（見左圖）。
· 保持腰背和頸項放鬆挺直。
· 將緊扣的兩手向腰後伸，帶動
 兩肩膊向後舒展。
· 同一時間，將左右肩頭稍稍用
 力向後移，兩手肘向內旋會有
 幫助。
· 保持已經拉緊的姿勢 10 至 20
 秒。
· 留意不要將手向後上方抽提，
 更不要向前彎腰。
· 放鬆後重覆一至兩次。

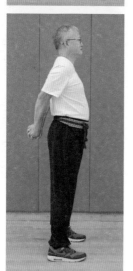

丙.腰背的伸展活動

1. 向前彎腰

- 大部份人在進行腰背
 伸展時，都會用右圖
 的方法進行。

- 惟此動作較適合年青
 朋友，進行時亦建議
 不用力向下壓或拉，
 膝部宜放鬆，切勿上
 下晃動上身，避免腰
 椎因承受過大的壓力
 而受傷或勞損。

- **長者、高血壓患者及
 腰患人士，不建議做此式動
 作，宜選擇下一式舒展腰背的
 動作。**

2. 腰背舒展

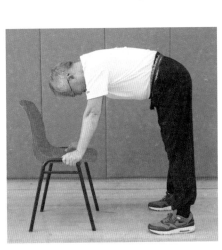

- 將座椅放在面前，分
 開雙腳站立。

- 先屈膝向前彎身，用
 手捉緊座椅兩邊。

- 慢慢伸直兩腳。勿過
 度用力，保持兩膝放
 鬆。(參考右圖)

- 調節一下腳部位置，使體重平均分配於四肢，讓背部能處於較平直和放鬆狀態。
- 臀部稍稍用力向後拉。
- 頸部向前拉直，後枕骨微微向前引。
- 保持靜止姿勢 10 至 20 秒。
- 按需要可延長靜止時間或重覆做。

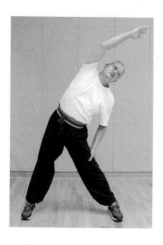

3. 伸展左右軀側 （適合一般人練習）

3a. 伸展右軀側
- 左手放在大腿。
- 右手斜向左上方伸展和拉直。
- 在右手引領底下向左彎腰。
- 意念放在伸展右軀側，勿用力壓左腰。

- 靜止 10 至 20 秒。
- 完成後伸展左側（3b）。

3b. 伸展左軀側
- 動作細節與伸展右側相同，左右換轉。
- 靜止 10 至 20 秒。
- 按需要重覆左右伸展一至兩次。

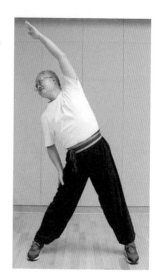

4. 伸展左右軀側 （適合身體柔軟度較高者）

4a. 伸展右軀側

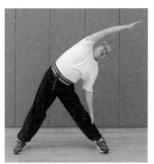

· 左手放在小腿。
· 右手向左方伸展和拉直。
· 在右手引領底下向左彎腰，
 直至右手幾近平直為止。
· 留意保持兩手手肘伸直。
· 靜止 10 至 20 秒。
· 完成後伸展左側（4d）。

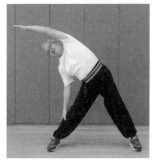

4b. 伸展左軀側

· 動作細節與伸展右側相同，
 左右換轉。
· 靜止 10 至 20 秒。
· 按需要重覆左右兩側伸展。

5. 伸展左右軀側 （適合長者練習）

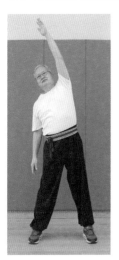

5a. 伸展左軀側

· 自然站立，眼望前方遠處。
· 左手在指尖引領下斜向右上方
 伸展，手心向右。
· 放鬆全身，順著左手的牽扯伸
 展左軀側。
· 身體稍稍彎向右方，使左手剛
 彎過身體中軸線。（見左圖）
· 在拉緊位置靜止 10 至 20 秒。
· 右手自然垂放在身旁。右手和

腰均不要用力向下壓。
・ 完成後伸展右軀側（5b）。

5b. 伸展右軀側

・ 動作細節與伸展左軀側相同，
左右換轉。
・ 完成後，重覆整個循環一至兩
次。
・ 此組動作適合所有年齡人士進
行。強烈推薦給長者及不大能
彎腰的人士練習。

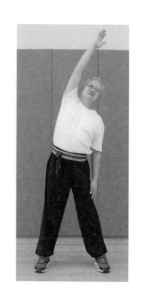

6. 左右轉身

6a. 左轉身

・ 自然站立，右手輕按左腹，左手放
在後腰。（參考左方及下頁圖片）
・ 上身在肩膊及中軸核心肌群帶動底
下，向左擰轉 90°或個人極限。
・ 頭及頸項保持放鬆，切勿用力。
・ 保持上身挺直。
・ 在拉緊位置靜止 10 至 20 秒，然後
回復原狀。
・ 完成後進行右轉身（5b）。

參考圖片：

左轉身後視圖　　　　　右轉身正面圖

6b. 右轉身

· 動作細節與左轉身相同，
　左右換轉。

· 完成後，重覆左右轉身一
　至兩次。

丁. 胯部及腿部的伸展活動

1. 伸展前大腿肌

· 靠牆站立，右手扶牆。

· 屈膝提左足至臀部。

· 左手握緊左足背，向上稍稍用力拉。

· 保持在拉緊位置 10 至 20 秒。

· 留意上身不要向前傾。（見右下圖）

· 完成後向後轉身，改以左手扶牆。

· 以右手拉右足背進行右大腿前側伸展。

· 動作細節與左大腿伸展相同。左右換轉。

· 完成後按需要重覆左右拉前大腿肌一至二次。

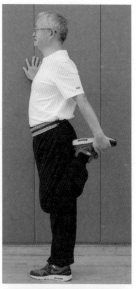

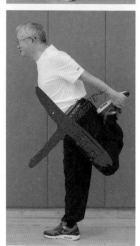

2. 弓步壓腿拉筋（適合長者）

- 前後腳站立成左弓步，兩腳尖稍斜向右前方。
- 前膝曲，後膝直，伸展右腿後方肌肉和筋腱。
- 前膝垂線不超腳尖。
- 後腳腳尖不能橫置。若要加強拉筋效果，可將後腳腳尖指向前。
- 左手放在左大腿上，右手疊在其上，使右肩與左肩平向前方。
- 上身挺直，眼望前方。
- 保持在拉緊位置 10 至 20 秒。
- 完成後向後轉身成右弓步。
- 伸展左腳的動作細節與伸展右腳的動作相同。左右換轉。
- 完成後按需要重覆左右壓腿拉筋一至二次。

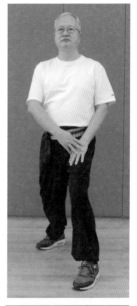

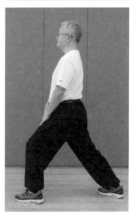

側面圖

3. 壓腿拉筋（單膝盤坐式）

3a. 壓左腿

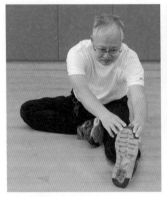

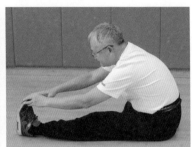

側面圖

壓左腿

- 盤坐地上，左腳伸直向前。
- 右腳屈曲，腳底靠貼左大腿近膝部位置。
- 放鬆上身，兩手向前伸展。
- 在前胸和兩手引領底下，上身向左腳背延伸。
 意念好像要用口去觸碰腳尖一般。
- 兩手不必勉強去捉腳尖或腳掌，保持在拉緊
 位置就可以。
- 留意保持左膝放鬆和貼地。
- 在拉緊位置靜止10至20秒。其間不要憋氣，
 保持自然呼吸。
- 完成後放鬆，然後做另一隻腳（3b）。

3b. 壓右腿

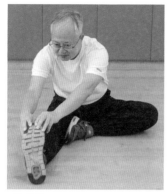
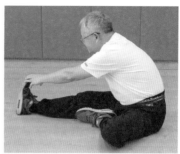

側面圖

壓右腿

- 動作細節與壓左腿相同。
- 在拉緊位置靜止 10 至 20 秒。其間不要憋氣，
 保持自然呼吸。
- 完成及休息之後，可按需要重覆左右壓腿一
 至二次。

溫馨提示：

1. 向前壓腿時，是用兩手帶動肩膊向前用力，
 因此不可一手前一手後。

2. 頭不是用力的焦點，不要用頭壓向前或壓向
 下，避免頸椎受到不必要的壓力而受傷。

3. 留意腰背要斜向前伸展，不是向下用力壓。

4. 不是拼命用力壓向前就好，這樣反而容易受
 傷。應該適當地用力伸展到繃緊位置，然後

保持靜止不動,自然呼吸 10 秒,時間稍長一點亦可,以不超 30 秒為合,避免筋腱、肌肉或腰椎受傷。

5. 必須保持被壓腿伸直,膝部不能彎曲,否則徒勞無功。伸直的同時,需要留意保持大腿肌肉放鬆。

6. 壓腿以靜止為宜,不要上下晃動上半身,以體重一下一下的墜落去,避免造成不必要的勞損或傷害。

7. 每個人身體的柔韌度都不同,做壓腿拉筋伸展,要按個人的身體狀況進行,以放鬆舒展關節和肌肉為主要目的。純以身體健康和保持身體靈活性為出發點,輕輕鬆鬆地壓腿,舒舒服服的拉筋,人體元氣更容易到達關注部位,更能促進該部位血氣循環,益處更大。若非一定要踢高示強或職業所需,實在不必太用力拉筋壓腿。

8. 隔天進行,讓受刺激的關節、肌肉和筋腱得到休息和復元,效果較天天做更好。

9. 若壓腿時感覺痛楚難當,必須立刻停止,尋求教練或專業人士意見。

4. 壓腿拉筋（晾腿式）

4a. 正壓腿

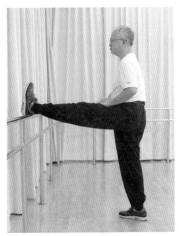 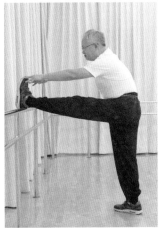

晾腿　　　　　　　　　　　　　壓腿

- 將左腳擱置於不高於腰部水平的物件上。不宜貪高，晾腿高度以晾直腳之後，仍能輕鬆自然地挺直站立為合。（見左上圖）
- 留意晾腿時以腳踭為受力點，並非腳筋。
- 放鬆上身，保持挺立。兩肩放鬆，胸口向前。兩手放在擱起的大腿上。
- 站立腳腳尖約 45° 斜向前，膝部放鬆伸直。
- 左腳腳尖向上指。（見左上圖）
- 左右晾腿方法大致相同，左右換轉。
- **若非要求踢高或職業所需，晾腿已是很好的伸展運動。**
- **建議長者只進行晾腿，保持在靜止狀態 10**

至 20 秒。鍛煉一段時間之後，可將時間加長至 30 秒。

· 年青學員則可進行如前頁右圖的壓腿。方法是用兩手和胸口引領上身向前伸展，靠向左腳背。意念好像要用口去觸碰腳尖一般。

· 學員會感覺左腳後方肌肉和筋腱拉緊，留意保持左膝伸直。

· 兩手不必勉強去捉腳尖或腳掌，保持在拉緊位置就可以。

· 在拉緊位置靜止 10 至 20 秒。其間不要憋氣，保持自然呼吸。

· 完成後放鬆，然後做右壓腿。

· 右壓腿方法與左壓腿相同，左右換轉。

· 稍事休息後，可按個人需要重覆左右壓腿一至二次。

· 其他壓腿需要注意的事項，可參閱第 51 至 52 頁的溫馨提示。

4b. 側壓腿

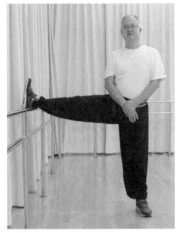 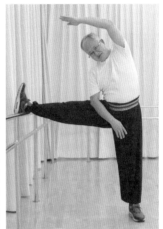

側晾腿　　　　　　　側壓腿

- 初學者可將右腳擱置於不高於腰部水平的物件上,高度以能夠輕鬆自然地挺直腰背為合,不宜貪高。(見左上圖)
- 留意晾腿時以腳踭為受力點,並非腳筋。
- 放鬆上身,自然挺立。左手握著右手手腕,垂放於小腹近右胯位置前。身體面對的方向與右腳撐出的方向成 90°
- 站立腳腳尖方向與右腳同樣成 90°(見左上圖)
- 右腳腳尖向上指。
- 左右晾腿方法大致相同,左右換轉。
- **若非要求踢高或職業所需,側晾腿已是很好的伸展運動。**
- **建議長者只進行側晾腿,保持在靜止狀態**

10 至 20 秒。鍛煉一段時間之後，可將時間加長至 30 秒。

- 年青學員則可進行如前頁右圖的側壓腿。方法是用左手在頭頂上方向右方伸展，引領上身彎向右腳背。

- 右手保持置於右胯前。

- 學員會感覺右腳後方和左軀側等部位拉緊，留意保持兩膝伸直。

- 保持上身和右腳在同一平面，不要向前彎腰或轉腰。

- 在拉緊位置靜止 10 至 20 秒。其間不要憋氣，保持自然呼吸。

- 完成後放鬆，然後做左側壓。

- 左側壓方法與右側壓相同，左右換轉，不再重覆贅述。

- 稍事休息後，可按個人需要重覆左右側壓腿一至二次。

- 其他壓腿需要注意的事項，可參閱第 51 至 52 頁的溫馨提示。

基本功

甲. 馬步介紹

　　漢生方拳是為武術初學者而設,因此下盤馬步並不複雜,只包含四平馬、弓箭步和丁字步三種馬步。

1. 四平馬 (馬式):

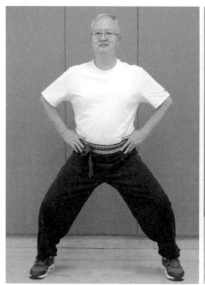

圖1a:四平馬

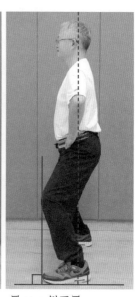

圖1b:側面圖

　　坐四平馬時,留意上身必須挺直,不向前傾或向後挨。兩腳之間相距約三個腳掌,膝尖和腳尖微微斜向外(參考圖1c)。兩眼平視,上身放鬆。

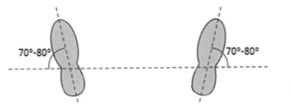

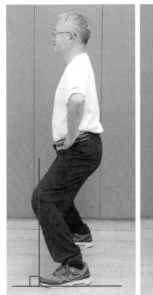
圖 1d：屈膝過低

圖 1e：身向前傾

　　武術初學者膝部未經訓練，未夠強
壯，因此坐馬不宜屈膝過低，以至膝蓋垂
線超出腳尖外（見上左圖 1d），避免膝
部承受過大壓力。彎腰突肚，或是臀部向
後翹起等錯誤均要避免，亦不要如右上圖
般上身向前傾。

2.弓箭步 （弓式）：

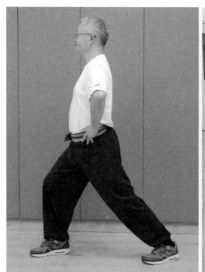

圖 2a：右弓箭步　　　　　　　　圖 2b：正面圖

　　弓箭步需要屈曲前腳，膝部垂線同樣不超出
腳尖外。後腳撐直。兩腳掌前後成一直線。前
膝與腳尖少許向內扣，兩腳掌方向大致相同（參
考圖 2c 及 2d）。上身放鬆挺直，眼平視遠處。
留意盤骨與胸部要朝向正前方。重心要放在兩
腿之間。

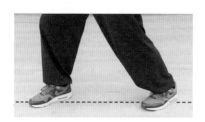

圖 2c

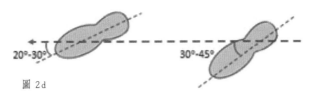

20°-30° 30°-45°

圖 2 d

圖 2 e：撬馬腳

圖 2 f

圖 2 g

圖 2 h

不同門派拳術中所採用的弓箭步，會因應其拳法理念而略有不同，除兩腳成一直線外，亦有要求弓箭步兩腳左右開濶如圖2h，名為川字步。

　　漢生方拳採用兩腳成一直線方式，目的是讓初學者在學習左右轉身時，能夠較容易取得平衡，不會做成撬馬腳情況（見上頁圖2e）而引致重心不穩。待練習一段時間後，可逐漸轉成圖2g的方式，方便日後學習不同門派的武術。

3. 丁字步 （丁式）：

圖 3a：正面圖　　　　圖 3b： 側面圖

上圖是一般武術採用的丁字步，南方拳術如洪拳等稱作吊馬。漢生方拳內只有一個側身丁步的動作，如下圖所示：

乙 . 手形介紹

　　以下介紹漢生方拳內採用的手形，包括拳、掌、虎爪、鷹爪等。

1. 握拳方法：

圖 1a

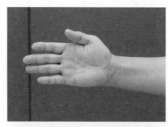

先將手指靠攏。

圖 1b

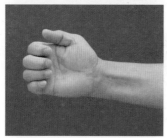

然後將手指捲向手心。

圖 1c

再將拇指屈曲。

圖 1d

靠在食指的第二指節上。

圖 1e

完成後的**立拳**。

圖 1f

立拳鳥瞰圖。

圖 1g

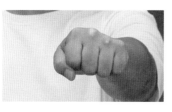

這樣打出的拳稱作
平拳。

2. 握掌方法：

圖 2a

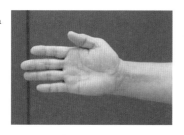

先將手指靠攏。

圖 2b

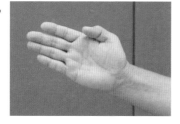

屈曲拇指後，便成
一般武術常用的基
本掌形。

圖 2c：南拳掌形

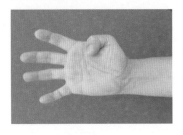

南方拳術大多將拇指以外的其餘四指張開如左圖。

3. 其他手形：

將南拳掌形伸直的四隻手指屈曲便成虎爪。

圖 3a：虎爪

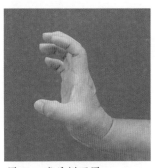

向前的虎爪需要將腕部彎起，手心向前。

圖 3b：虎爪側面圖

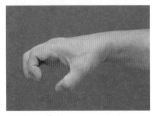

將手指靠攏，拇指盡量彎曲成弧線，指尖與中指和食指相對，便成鷹爪手形。

圖 3c：鷹爪

漢生方拳
拳譜

預備式：立正

第一路：

(左)	1. 流星趕月	2. 百步穿楊	3. 拉馬歸槽
(右)	4. 流星趕月	5. 百步穿楊	6. 拉馬歸槽
(左)	7. 獨劈華山	8. 蒼龍吐珠	9. 鐵掌攔腰
(右)	10. 獨劈華山	11. 蒼龍吐珠	12. 鐵掌攔腰
	13. 金剪碎橋	14. 霸王卸甲	15. 併步叉手
	16. 抱拳立正		

第二路：

（左） 17. 金絲 纏臂	18. 翻江 倒海	19. 順木 推舟
（右） 20. 金絲 纏臂	21. 翻江 倒海	22. 順木 推舟
（左） 23. 彎弓 射虎	24. 鐵牛 耕地	25. 野豹 穿林
（右） 26. 彎弓 射虎	27. 鐵牛 耕地	28. 野豹 穿林
29. 金剪 碎橋	30. 霸王 卸甲	31. 併步 叉手
32. 抱拳 立正		

第三路：

（左）	33. 架樑 炮捶	34. 獅子 滾球	35. 左連 環拳	36. 右連 環拳
（右）	33. 架樑 炮捶	34. 獅子 滾球	35. 右連 環拳	36. 左連 環拳
（左）	41. 猛虎 伸腰	42. 盤古 開天	43. 白鶴 搔肩	44. 神仙 套月
（右）	41. 猛虎 伸腰	42. 盤古 開天	43. 白鶴 搔肩	44. 神仙 套月
	49. 馬式 提肘	50. 併步 栽拳	51. 抱拳 立正	52. 按掌 收式

漢生方拳

第一路：拳式簡介

1. 流星趕月

「流星趕月」這句成語，原本是用來形容事物移動的速度飛快，快得好像流星掠過月亮一般，一閃而過。拳如流星掌如月，此式既名「流星趕月」，當然是先出掌，然後打出快如流星的一拳。基本上，方拳第一路最初的三個出拳動作就有如三顆流星，一顆接一顆的，飛快地沒入敵人身體上。「流星趕月」既是第一式的名稱，也是第一路前半段三個出拳動作的使用和練習要求。

2. 百步穿楊

　　「百步穿楊」這句成語通常用來稱讚人射術高明，能於遠距離命中目標，眼界超準確。話說春秋戰國時期，楚國有一名神箭手，名字叫做養由基，年紀輕輕已射術高超。某天，一名射箭好手相約他比試。箭手先射，連發三箭皆中五十步外的箭靶上紅心。正當他自鳴得意之際，養由基命人在百步以外的一棵楊柳樹上，選一片葉子塗上紅色。接著，他拉弓放箭，竟一箭貫穿這片紅色的楊柳葉。圍觀的人都大聲喝采，掌聲雷動。箭手不服，於是親自將同一棵楊柳樹上的三片葉子都塗上紅色，請養由基再射。養由基看清楚那三片葉子的位置後，退到百步之外，拉弓連發三箭，三箭全中，眾人皆驚訝如此神技，無不拜服。

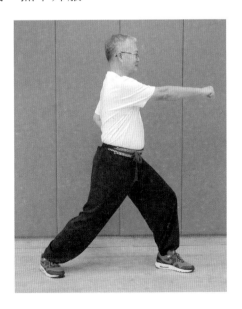

3. 拉馬歸槽

　　這是緊接上一式「百步穿楊」而接連打出的腰部搥，招式名稱並非成語，卻形象生動地描繪出整個招式的基本動作形態。將前一式打出穿心拳的手拉回腰部，另一手同時向前打出，形態就好像要將牽著馬匹的韁繩捉緊，再愈收愈短，將馬引領入馬槽內似的。然而，現今的城市人，一般都較少機會接觸馬匹，甚或牛隻，要想像如何拉馬歸槽，或許需要去騎術學校學騎馬了。

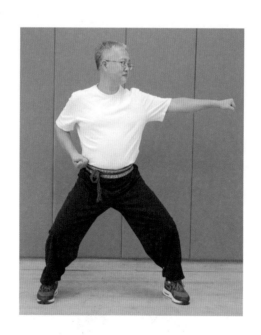

4. 獨劈華山

「獨劈華山」的典故，是來自《寶蓮燈》沉香救母這個神話故事。話說書生劉向上京赴考，路過華山，與山上的仙女華山聖母相戀，但人神戀不為仙界所接受，華山聖母因此而被其兄二郎神囚禁在華山的黑雲洞中。其間，華山聖母誕下兒子沉香。為防不測，她懇求看守洞穴的夜叉將兒子送到揚州，交其父劉向撫養。沉香長大之後，得悉自己身世及母親被囚之事，便下定決心要救出母親。他歷盡萬水千山，終於走到華山，拜在霹靂大仙門下學武。最後得大仙神斧之助，沉香終於打敗有心相讓的舅父二郎神，用神斧劈開華山，救出受苦多年的母親。

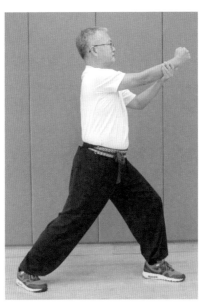

5. 蒼龍吐珠

　　中國傳統文化有四象之說，四象指的是東、南、西、北四方。每一方均有其代表顏色和負責守護的神獸，分別是東方青龍、南方朱雀、西方白虎和北方玄武。四神獸負責鎮壓妖邪，保護人畜及各方水土平安。龍是中華民族的圖騰，從漢朝開始，龍就被認定為皇權象徵，皇帝就是龍的化身。因此，龍在中國人心目中地位超然，既受人崇敬，亦被視為祥瑞之物。蒼龍即青龍，乃四象之一。「蒼龍吐珠」這式動作動起來時，猶如蒼龍上天下海，再蟠身而起，吐出龍珠，以鎮攝妖邪。

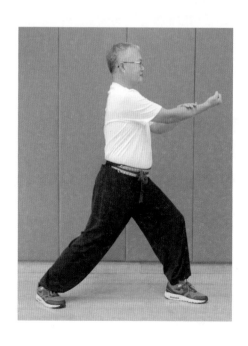

6. 鐵掌攔腰

　　這一式是繼「流星趕月」之後，第二個用掌的方法，是將掌橫打的一式撐掌。傳統中國武術之中，不少門派均有掌功鍛煉的方法。一般練法是拍打平放的沙袋，有些門派則練習鐵沙掌。兩者都是以長年累月的擊打方法，使雙手變成鐵一般堅硬。惟兩者均需在師傅指導之下練習，再輔以藥酒浸洗，方能成功。學員切勿胡亂嘗試，以免鐵掌未練成，雙手已報廢。

　　說到鐵沙掌，在近代最具名氣的，應該是北少林顧汝章前輩。顧汝章（1894 — 1952），江蘇阜寧人，曾任教於南京中央國術館、湖南國術館及兩廣國術館。顧汝章前輩少林功夫造詣極深，一掌能把十多塊青磚打碎。最為人傳頌的是在 1931 年廣州發生的一件事。*話說當年有一名俄國大力士來中國表演，他拉出一匹高大強壯、脾氣暴躁的馬，挑戰當時在場的中國人說：「若是誰能接近此

馬而不給撞死的，奉送銀洋二百。」適逢顧師傅與徒眾在現場觀看，其徒不服，提出交涉。因懾於顧之威名，該大力士只好取消此節目，並向觀眾道歉，顧汝章前輩不必出手便為中國人出了口烏氣。

*洪敦耕（2013），講武論道，天地圖書有限公司，第46頁。

7. 金剪碎橋

　　金剪指的是用自己的一雙手形成剪刀形狀，碎橋則是以自己兩手碾斷敵人橋手——手臂——的意思，很殘忍的，不要被名字所騙。要用自己一雙肉臂去碾斷敵人的手臂，絕非易事，除非雙臂堅硬如鐵，更要臂力驚人。在中國近代武術史上，就有這樣的一號人物，他是洪拳大師鐵橋三前輩。鐵橋三（1813 年－ 1886 年），原名梁坤，廣東南海縣人，是廣東洪拳的代表人物之一，尤精鐵線拳。為人熟悉的洪拳大師黃飛鴻前輩亦懂鐵線拳，其藝學自鐵橋三的徒弟林福成。鐵橋三洪拳造詣深不可測，雙臂如鐵般堅強有力。據說他曾表演雙臂平伸，左右各掛三名大漢，步行數步而面不改容。假若「金剪碎橋」由這樣的一代鐵臂宗師演繹，威力當然不得了。

8. 霸王卸甲

　　霸王是指力拔山河氣蓋世的西楚霸王項羽（公元前 232 年－ 202 年）。項羽生於秦朝，成年時身高八尺，力大無窮，是推翻秦朝的領軍人物之中重要的一員。公元前 207 年，項羽進軍鉅鹿，在渡河後命令部下砸碎鍋子與鑿沉船隻，以示不勝無歸的決心，這就是成語「破釜沉舟」的典故，其後項羽真的接連打勝仗。據《史記》記載，楚軍僅以五萬之數，大破秦軍四十萬。由此可知，項羽有出色的領兵才能和超強的戰鬥力。可惜項羽剛愎自用，不似其宿敵劉邦懂得籠絡人心，因而在楚漢雙爭中落敗，最終於烏江自刎，終結其短短三十年傳奇的一生。古時行軍打仗，無論兵士或將領均會穿上護甲，以減低敵人兵刃的傷害，增加戰場上生存的機會。卸甲是指將護甲解下，大有戰事完結或暫停之意，方拳第一路和第二路均以「霸王卸甲」一式作結，用意在此。

立正 → 預備式

第一路：動作說明

- 眼平視。
- 兩手放在身旁，放鬆挺立。
- 兩腳踭靠攏，腳尖稍斜向外，兩腳掌之間夾角約 30°左右。

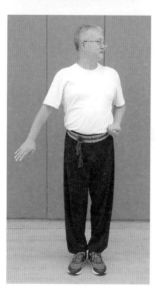

- 眼向左望。
- 右手外擺成掌，掌背向前。
- 左手握拳在腰，拳背向地。
- 自然呼吸。留意保持上身挺直。

→ 流星趕月

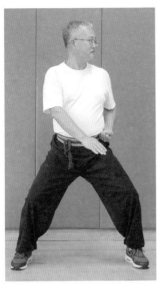

- 左腳向左橫開一大步，屈膝坐四平馬。
- 右掌沿弧線向上挑向左腋附近。
- 留意放鬆手腕，自然向上擺動掌指。

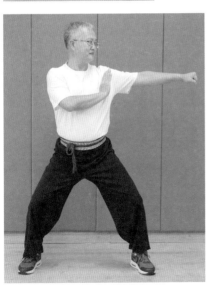

- 左臂幾近同一時間向左方平伸。
- 將拳自腰間打出成平拳，拳背向天。
- 留意保持中軸穩定和垂直，兩肩放鬆。

→ 百步穿楊

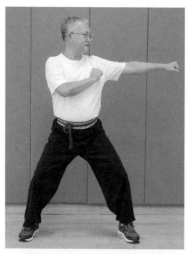

初學者在做百步穿楊前，可先將右掌緊握成拳。

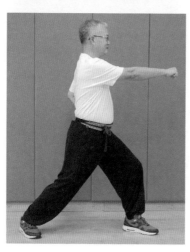

- 向左轉身成左弓步，後腳用力輕輕撐直。
- 右拳自胸口向前打出成平拳，高與肩齊。
- 左拳回收腰際，回復拳背向地。
- 留意保持上身豎直及肩膊放鬆，上身不可前傾。

→ 拉馬歸槽

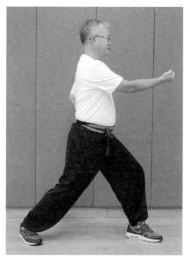

· 旋轉右臂將拳頭反轉。
· 同一時間沉肘將前臂拉回腰際。

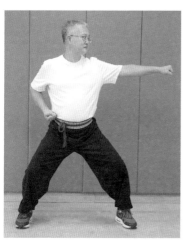

· 邊收右拳，邊 * 回身成四平馬。
· 左拳乘轉身勢，自腰向左方打出成平拳。
· 留意眼望左拳。

* 回身指轉回向前正身四平馬姿勢

→ 流星趕月

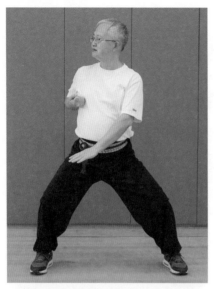

· 馬步不動，回頭向右望。
· 左手以弧線經小腹向上挑向右腋附近。

· 右臂緊接著向右方打出平拳。
· 留意眼望右拳和保持騎馬式。

- 流星趕月實則上即是挑打。
- 初學者可先完成挑掌動作（如右圖所示），然後才發平拳。
- 留意挑掌指尖勿高於肩膊，拇指屈曲靠貼腋位附近。

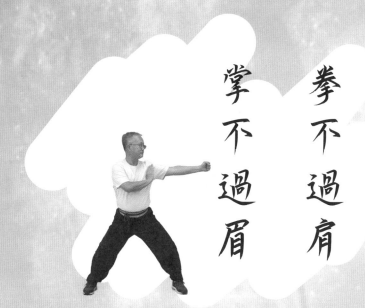

拳不過肩

掌不過眉

→ 百步穿楊 → 拉馬歸槽

· 向右轉身成右弓步，
　後腳用力輕輕撐直。
· 右拳收回腰際，拳背
　向地。
· 同一時間打出左平拳
　成百步穿楊。

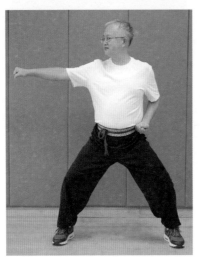

· 回身打出右平拳成拉
　馬歸槽。
· 動作細節與左方相
　同，左右手換轉。
· 留意保持眼望擊拳方
　向。

→ 獨劈華山 （起）

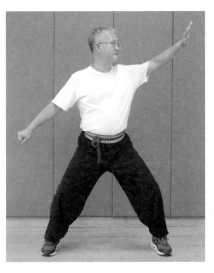

· 回頭望向左上方。
· 舉起左掌向上迎格，掌心向前，手掌斜放，手肘略曲。
· 放鬆右肩及拉直右臂作起動準備。

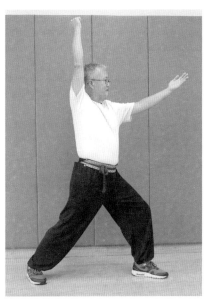

· 向左轉身成左弓步。
· 邊轉身，邊將右手高舉貼近耳際，尾指在前，虎口向後。
· 左手同時間反掌向天，手肘微曲並開始向下沉。

→ 獨劈華山 → 蒼龍吐珠 （起）

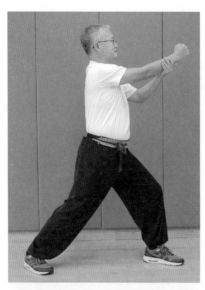

· 右拳向前劈下，虎口向天。
· 左手曲臂定於胸前，手心微陷，以承接右臂中段近腕處砸下之力。
· 留意勿用拇指捉緊右前臂。

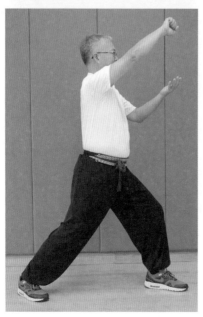

· 蒼龍吐珠的旋臂動作方向，剛好和獨劈華山相反。
· 留意右手在拳頭開始向上升時，須盡快內旋，使拳頭反轉，手心向外，以利逆向旋臂。

→ 蒼龍吐珠 （續）

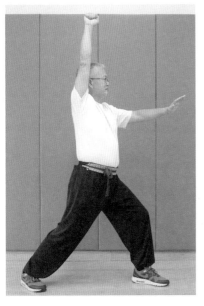

· 邊向後旋轉右臂，邊
　拉直手肘貼近耳際。
· 左手反掌向前輕按。
· 保持手肘和肩膊放
　鬆。

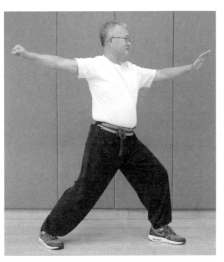

· 右臂繼續向後旋轉。
· 留意手臂向後拉直，
　使肩膊在旋轉時能盡
　量伸展。

→ 蒼龍吐珠（續）

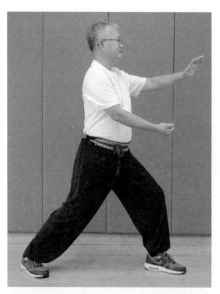

· 待右臂自後方向前旋起時，轉動前臂和手腕，屈曲手肘，使拳心向天。

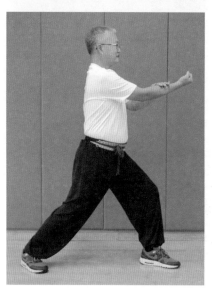

· 最後以左手拍在右前臂中段位置，截停向上抽的蒼龍吐珠動作。
· 停定時，右拳高度與鎖骨齊，肘部略曲。

→ 鐵掌攔腰 → 獨劈華山 （起）

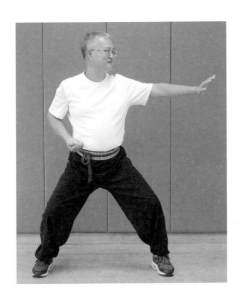

- 回身成四平馬，乘勢將右拳拉回腰際。
- 同一時間向左方打出橫掌，高度略低於肩膊。
- 留意撐掌時手肘微曲及向下沉。

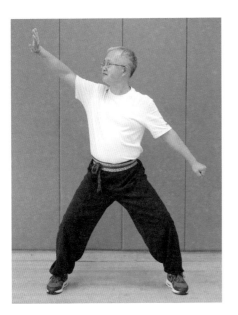

- 回頭望向右上方，右拳變掌向右上方迎格，手肘略曲。
- 左手握拳拉直左臂。

→ 獨劈華山 → 蒼龍吐珠（起）

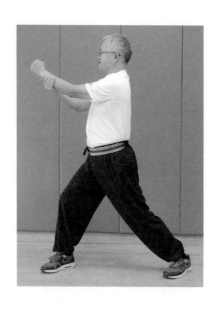

· 向右轉身成右弓
 步。
· 左拳自後方經耳
 際向前劈下成獨
 劈華山。
· 動作細節與另一
 面相同，左右手
 換轉。

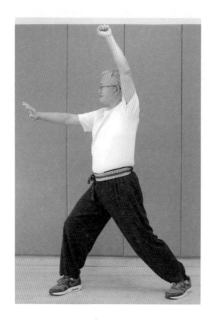

· 接著將左拳向上
 旋起，留意要拉
 直手臂和手心向
 外。
· 右手反掌向下輕
 按。
· 保持手肘和肩膊
 放鬆。

→ 蒼龍吐珠 → 鐵掌攔腰

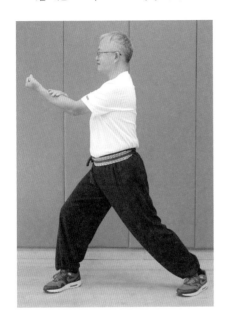

· 將左拳旋到背
 後，再向前抽擊，
 右手拍向左前臂
 中段。
· 停定時，左拳高
 度與鎖骨齊，肘
 部略曲。

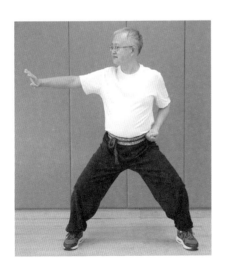

· 回身成四平馬，
 乘勢向右方打出
 鐵掌攔腰。
· 動作細節與左方
 相同，左右手換
 轉。

→ 金剪碎橋

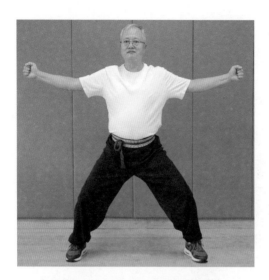

· 兩手握拳，左右
分開。

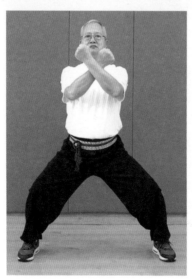

· 兩臂向內夾，在
胸前成交叉狀。
· 留意不要收緊肩
膊和手肘，手肘
的上臂和前臂夾
角略大於 90°。
· 左手在外。

→ 霸王卸甲 → 併步叉手

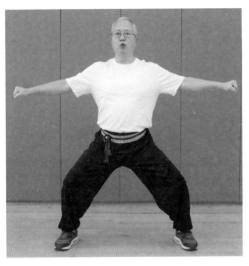

- 深吸一口氣後，
 兩拳分別向左右
 方打出。
- 同時間小腹微微
 收緊，並吐氣發
 出「who」音。
- 留意兩拳高度略
 低於肩膊，拳背
 向天。

- 將左腳移到右腳旁。
- 同一時間，兩臂向內
 夾成交叉狀，拳頭斜
 向下。
- 左臂在右臂上。
- 留意保持兩膝屈曲及
 上身挺直。

→ 抱拳立正

· 慢慢蹬直兩膝及
　曲肘收拳。
· 邊收拳回腰部，
　邊將拳背旋向
　地。

· 最後抱拳立正，
　眼平視遠方。
· 留意保持腰背放
　鬆挺直。
· 兩手肘微微用力
　向背部收緊，不
　要向兩旁鬆開。

第一路完

師傅
教路

轉身對初學者來說是比較難掌握的動作,下列是
兩個常見的錯誤。

轉身後,兩腳不在
同一直線上,變成
撬馬腳,身體易失
平衡。

上身轉而後腳未能跟
上,向外撇出,未能
做到「步隨身轉」。
學員可用後腳腳掌做
軸心,向同一方向轉
動就能改善。

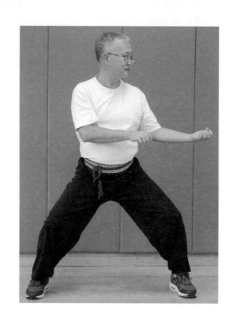

漢生方拳

第二路：拳式簡介

1. 金絲纏臂

　　這一式其實是來自鷹爪門的擒拿手，使用擒拿手需要用上纏絲勁，將敵人手臂扭纏。纏絲勁是一種以身體整體或局部作螺旋運動所產生的一種旋轉力量。一般內家拳需要將此種內勁練至連綿不斷，有若臥蠶纏絲，故名纏絲勁。外家拳派則較少著墨在這方面的鍛煉。「金絲纏臂」指的是用兩手巧施纏絲勁將敵人手臂緊纏，再加上坐馬將重心降低，使敵人前臂承受強大的體重力量拉扯，身體因此而失去平衡，向前傾倒。

2. 翻江倒海

　　「翻江倒海」一詞來自成語「翻江攪海」和「排山倒海」。這兩句成語均是用來形容某種力量非常之強大，或是氣勢非常之強盛，形勢一面倒的情況。方拳內的「翻江倒海」動作，是一式掃踢敵人前鋒腿，使敵人倒下的踢擊動作。承接上一式「金絲纏臂」，若敵人身體失去平衡而向前傾俯，那麼只需用腳輕掃其下路，敵人便會應聲倒下，有若江河傾瀉入大海之勢。

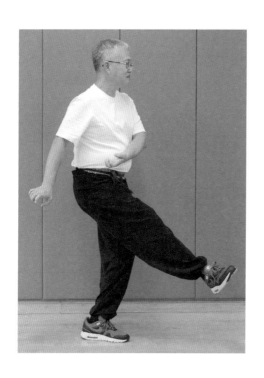

3. 順水推舟

　　「順水推舟」是指順著水流推船。為甚
麼要「順水推舟」呢？因為逆水推船的話會
十分吃力，順水推舟就省力很多。這句成語
是比喻順應某種形勢或力量作出行動，不必
花太大氣力就可以把事情順利完成。在方拳
內，「順水推舟」是一式推倒敵人的動作。
究竟如何才能借助對方企圖向後掙脫之力，
順勢發力把敵人推倒，將「順水推舟」一式
的要訣發揮淨盡，就需要學員自己努力練習
和細心揣摩。

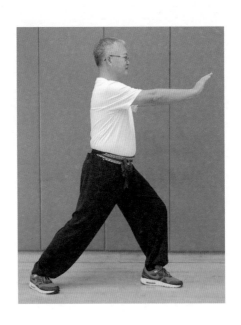

4. 彎弓射虎

拳家有云：「身似弓弦手似箭，出手發勁如電閃」。此式來自北方拳種，是潭腿和功力拳的基本動作。因兩手拉直成一條鞭，故亦有稱作單鞭式。何解叫彎弓射虎而不喚作彎弓射雁或射鵰呢？大概是借戰國時期，楚國神射手熊渠子誤認岩石作老虎的故事，來說明精神集中的重要。話說熊渠子某天晚上趕路遇見巨石，因光線不足，以為是老虎，挽弓射之。發箭時他全神貫注，箭勢銳不可當，箭頭及箭身因而歿入大石之內，僅見箭尾。當熊渠子發現自己射的是大石時，行近再射一箭卻未能入石分毫。故事說明無論做任何事，我們都要心無旁鶩，全神貫注，全力以赴，才會成功。

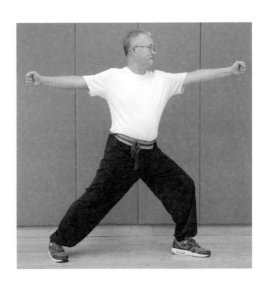

5. 鐵牛耕地

　　鐵牛指勤勞而不怕苦的黃牛或水牛，引申指不怕勞苦的人。當年廣州嶺南大學就有嶺南牛之說，並用上紅灰二色作為校徽及校旗色彩，紅色代表熱誠和決心，灰色則代表嶺南人有鋼鐵般的堅毅精神。在運動員身上，我們更容易看到這股艱苦奮進的決心和毅力。要在運動場上能有出色表現，運動員需要不屈的鬥心和堅強的意志，去承受艱苦而漫長的訓練。練功夫其實都是一樣。

　　究竟鐵牛耕地一式是模仿牛在拉動犁耙的形態，還是指農夫推動犁耙的樣子呢？學員在練習時，大可以想像和推敲一下。

6. 野豹穿林

　　這一式原本是來自蔡李佛拳的側身插捶，招式名稱是本人創作的。握拳方法則由原本的薑芽捶改成立拳，使學員較易掌握，亦稍減拳法的殺傷性。野豹指拳頭，因薑芽捶又名豹拳或豹掌。野豹穿林就是要動作猶如野豹穿越樹林般的快速和靈活。

→ 金絲纏臂（起）

· 眼向左望。
· 左腳向左開一大步成
 四平馬。

· 兩手變掌，在左側交
 疊成交叉狀。
· 右手在面，左手在底，
 兩手掌心向地。

→ 金絲纏臂 （續）

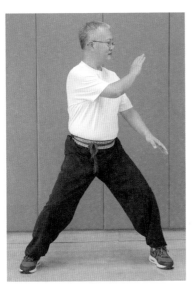

· 右手向上沿順時針方
 向劃圈。參閱下圖。

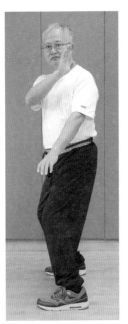

· 從左方望，留意右
 手需略為繞過中線，
 並高舉至肩膊以上位
 置。
· 左手則留在原位作保
 護。

→ 金絲纏臂

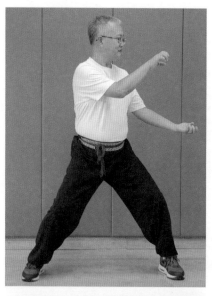

· 將兩掌握成鷹爪。
· 左手反起，手心向
天。

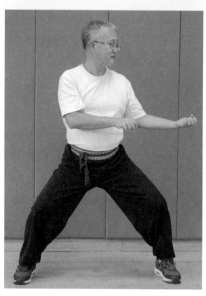

· 右爪向下拉至腹
部。
· 左爪向上托至與右
爪高度相若。
· 完成時兩爪相距約
一前臂長度。
· 留意兩爪虎口均向
著左方，前手（拿
手）向天，後手
（擒手）向地。

→ 翻江倒海

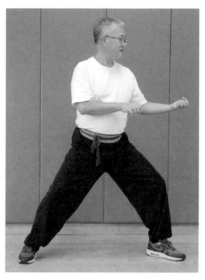

· 接著將左腳尖稍轉
 向前，即左方。

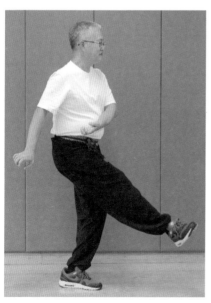

· 兩手向後拉。
· 同一時間用右腳內
 側向前掃踢。
· 留意保持頭部及中
 軸穩定。

→ 順水推舟

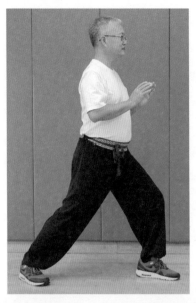

· 右掃踢後，立刻將
 右腳拉回原位成弓
 戰步。
· 兩手變掌置於胸
 前。

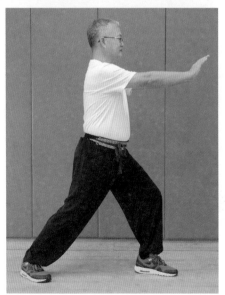

· 馬步不動，向前
 平推雙掌，高與肩
 齊。
· 留意兩拇指之間要
 有一個拳頭的空間
 距離，力在掌根。
 （參考下頁附圖 B1）

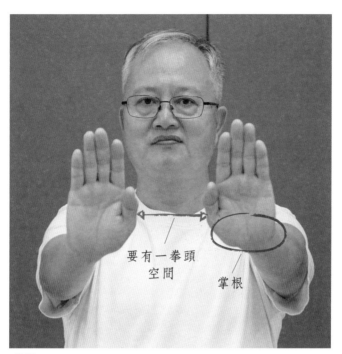

要有一拳頭
空間

掌根

附圖 B1

→ 金絲纏臂 （右邊）

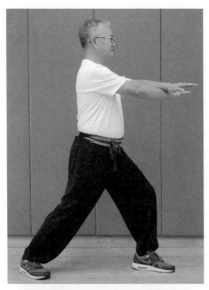

· 做另一邊金絲纏臂前，需先將左手疊在右手上面。

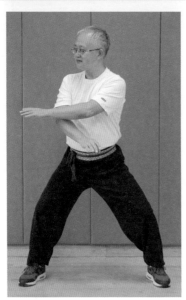

· 接著向右回身成四平馬。
· 兩手在右側形成交叉狀。
· 左手向上沿逆時針方向劃圈。

→ 金絲纏臂

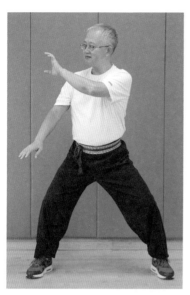

· 兩手邊運轉，邊握
　成鷹爪。

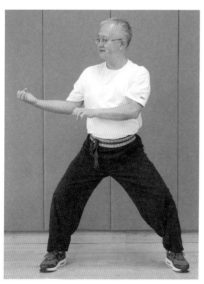

· 左爪向下拉至腹
　部，右爪向上托。
· 動作細節與左方相
　同，左右手換轉。
· 完成的一剎那將身
　體重心向下微微一
　墜，有助發力。

→ 翻江倒海

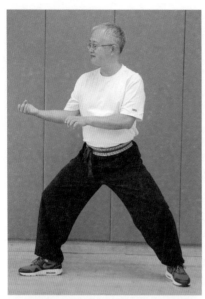

· 接著將右腳尖稍轉
 向前，即右方。

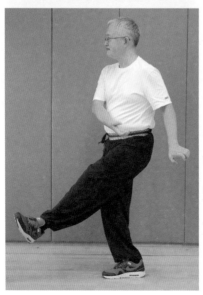

· 兩手向後拉。
· 同一時間用左腳內
 側向前掃踢。
· 留意保持頭部及中
 軸穩定。

→ 順水推舟

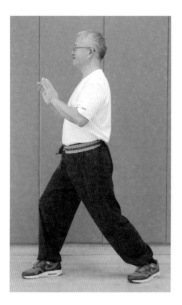

· 左掃踢後，立刻將
 左腳拉回原位回復
 弓箭步。
· 兩手變掌置於胸
 前。

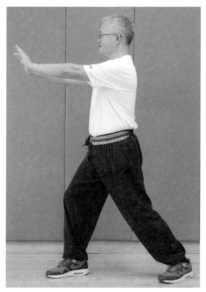

· 馬步不動，向前
 推出雙掌，高與肩
 齊。
· 動作細節與左方相
 同。
· 留意肘部和肩部
 保持放鬆，上身挺
 立。

→ 彎弓射虎（起）

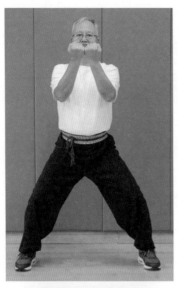

· 向左打彎弓射虎前，需先將兩手握拳置於胸前。
· 留意拳不要太貼面，放鬆上身和肩部。

· 從左望，留意上臂與前臂形成 V 字。
· 拳頭高度與下頜齊。

→ 彎弓射虎

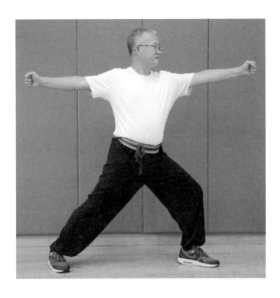

· 兩腳向左轉成左弓步。
· 兩手同時間左右分開，拉直成左衝拳，拳眼（虎口）向天。

→ 鐵牛耕地（起）

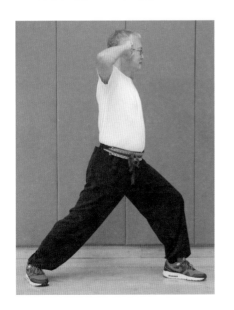

· 拉回兩拳置於耳際，拳心向前。

→ 鐵牛耕地

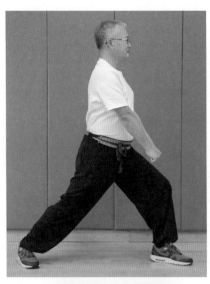

· 接著將兩拳斜向
 下插，停於膝部附
 近。

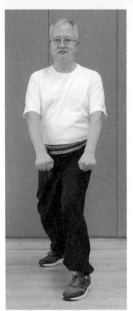

· 從正面看，留意兩
 拳之間約有一個拳
 頭空間距離。
· 上身勿向前傾。
· 眼向前望。

→ 野豹穿林

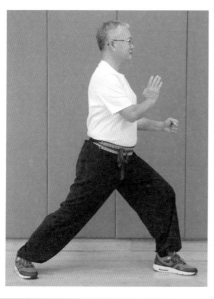

· 緊接上式，右掌護
 胸。
· 左拳提起向前。

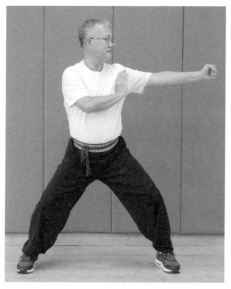

· 向右回身成四平
 馬，乘勢打出左立
 拳，拳眼向天。
· 轉身時留意保持中
 軸穩定。

→ 彎弓射虎

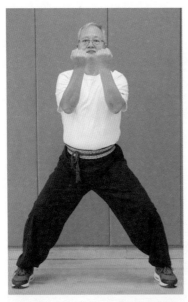

· 向右打彎弓射虎
前，需先將頭回向
前，並將兩手握拳
置於胸前。
· 動作細節與前述
同。

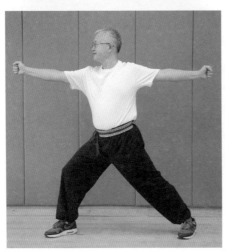

· 兩腳向右轉成右弓
步。
· 兩手同時間左右
分開，拉直成右衝
拳，拳眼向天。

→ 鐵牛耕地

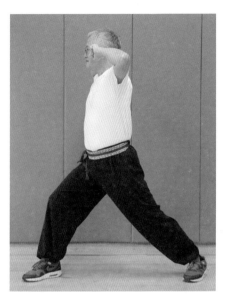

· 拉回兩拳置於耳
 際，拳心向前。

· 兩拳斜向下插，停
 於膝部附近。
· 動作細節與左方相
 同。

→ 野豹穿林

- 緊接上式，左掌護胸。
- 右拳提起向前。

- 向左回身，乘勢打出右立拳，拳眼向天。
- 轉身時留意保持中軸穩定。

→ 金剪碎橋

· 兩手握拳，左右分開。

· 兩臂向內夾，在胸前成交叉狀，右臂在前。
· 留意不要收緊肩膊和手肘。

→ 霸王卸甲 → 併步叉手

- 深吸一口氣後，打出霸王卸甲。
- 同時間發出「who」一聲。
- 留意兩拳高度略低於肩膊，拳背向天。

- 將左腳移到右腳旁。
- 同一時間，兩臂向內夾成交叉狀，拳頭斜向下。
- 右臂在左臂上。
- 留意保持兩膝屈曲及上身挺直。

→ 抱拳立正

- 慢慢蹬直兩膝及曲肘收拳。
- 邊收拳回腰部，邊將拳背旋向地。

- 最後抱拳立正，眼平視遠方。
- 留意保持腰背放鬆挺直，手肘不要向兩旁鬆開。

〈 第二路完 〉

1. 架樑炮捶

　　架樑炮捶在潭腿中稱作蒙頭穿心拳，在少林拳中則稱為架樑炮。顧名思義，架樑炮是指以一手向上架起，阻截敵人來犯之手，另一手則發出如炮彈一樣的重拳。這是一式連消帶打的組合動作，兩手最好能同步運作，打倒敵人的機會就會較大。在廣東話中，有「做架樑」這個說法。在兩人出現爭執時，第三者出來制止，便會被質疑「做架樑」。「架樑」一說或許由架樑炮捶當中的上架手——似橫樑的架手——移植過去，借用其阻截的意思。

2. 獅子滾球

　　獅，一般稱作獅子，一向被中國人奉為瑞獸之一。每年新春更有舞獅的習俗，以驅走惡運邪氣。中國古代是否真有獅這種猛獸不得而知。現在一般中國寺廟前擺放的石獅，頭頸上均有捲曲的鬃毛，造型大概來自西域貢品，並非中國原有。石獅也有分雄獅和雌獅的，一般成對擺放。雄獅前爪踏著的是小圓球，雌獅腳下護著的則是小獅。大家若到新界的村落或寺廟遊覽，可以順道看看安放在村口或廟前的石獅，研究一下石獅的性別。

3. 連環拳

＊環，中間空心。內外圓圈相套，一環接一環，多環連貫而不可解叫「連環」。後引伸為相連之物，如連環馬、連環計等。連環拳即接連出拳之謂。在不少的功夫門派當中，均有連環拳這種拳術技法，所謂「拳無單發，棍無兩響」是也。在南方拳種裏面，以詠春拳的連環日字衝拳最為著名。詠春拳以搶中線為攻防要旨，連環日字衝拳正正體現此攻防妙著，既攻且守，亦攻亦守，十分厲害。方拳內的連環拳，正正是詠春日字衝拳的連環打法。

＊楊任之（1999），中國典故辭典，五南圖書出版公司，第 677-678 頁。

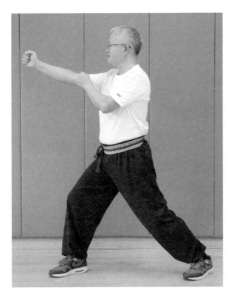

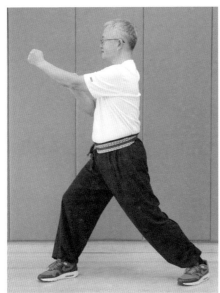

連環拳圖片

4. 猛虎伸腰

　　中國功夫有象形拳，以模仿動物的外形、動作或神態發展而成的拳法。形意拳是北方拳種裏頭有名的象形拳。練習者行拳時，會以龍、鷹、熊、馬、鵲、虎……等動物的神態，融入拳術當中演練。南方拳種裏頭，要數最具名氣的象形拳，則非黃飛鴻前輩的虎鶴雙形拳莫屬。本文介紹的猛虎伸腰一式，是廣東洪拳中常見的手法，因用虎爪，故名猛虎。既名猛虎伸腰，學員在練習此式時，留意將腰背稍稍向前伸，則力道和氣勢都會加強，外形更威猛。

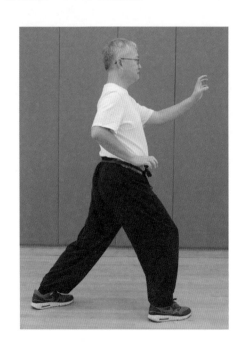

5. 盤古開天

　　「盤古開天」是有關宇宙起源的中國神話傳說，* 最早見於東漢末徐整著《三五曆紀》。以下故事，改編自多位古人所書內容，並非原文。話說在天地誕生之前，存在著一隻巨蛋，超級巨人盤古，就在這隻巨蛋裏，花了不知多少年月孕育而成。當他從沉睡中甦醒時，四周一片漆黑混沌。於是，盤古奮力撐開巨大的雙臂和兩腿，破蛋而出。跟著更拔出一枚門牙，將它變成利斧，向四周猛劈。在他大幹一番之後，輕的清氣向上升，變成了天；重的濁氣往下沉，變成了地。天與地分開之後，盤古生怕它們會再次合上，就用頭頂著天，腳撐著地，獨力支撐著。就這樣頂天立地的挺過了一萬八千年，天地終於停止增長，盤古亦因耗盡氣力而倒下。在他死去之後，他的一雙眼睛化作太陽和月亮，身體化作泥土和山脈，血液化作江海河川，骨頭化作金鐵玉石，汗水化作雨露雲霞，連毛髮也化作花草樹木。簡而言之，中國古時的人相信，宇宙萬物都是由盤古的身體變成的。因此，人應該對大自然的一草一木，保有崇敬和愛護的心。

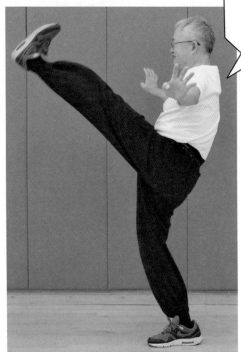

盤古開天圖片

6. 白鶴搔肩

　　鶴在傳說中是神仙的坐騎，被視為仙禽。在傳統觀念上，鶴代表吉祥和長壽，因此有「松鶴延年」這類祝頌語。中國人一向說的白鶴其實是丹頂鶴，因其頭頂有紅色冠毛而得名。此瀕危而稀有的禽鳥，一向深受中國人和日本人喜愛，在山水畫及其他藝術作品上，很多時會找到其蹤影。在香港，大家可以到粉嶺鶴藪找找，那裏有一尊丹頂鶴塑像，造得頗為神似。白鶴搔肩一式是模仿白鶴的生活習性。白鶴很喜歡用長長的鳥喙整理羽毛，有時探頭進翅膀底下，看起來就好像搔癢一般。我們沒有長長的鳥喙，打拳時就只能以掌代喙了。

7. 神仙套月

　　說起仙鶴，自然要談論神仙。來到整套方拳的尾聲，神仙終於出現，還試圖用兩手將月亮套著。這式基本上是圈捶的打法，但亦可變成前臂攻擊或摔跌敵人的技法。在中國功夫裏頭，有踢、打、摔、拿、靠等多種攻擊技巧。在方拳之內，摔法有兩個：神仙套月是其一，翻江倒海是其二。擒拿技可在金絲纏臂一式中找到。在漢生方拳裏，唯一欠奉的是用身體靠跌敵人的技巧。學員可待打好功夫基礎之後，認清自己感興趣的拳種，再找明師學習。

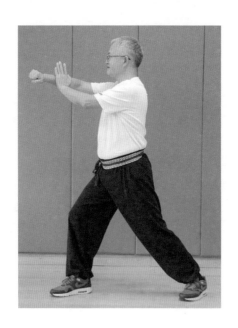

第三路：動作說明

→ 架樑炮捶

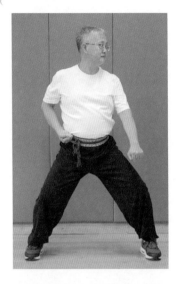

· 眼向左望。
· 左腳向左開一大步成四平馬。
· 先將左手向下斜伸至膝部附近。

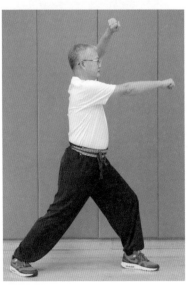

· 接著向左轉身成弓步。
· 左手斜架於額前上方，右手向前打出平拳。
· 左右手幾乎同一時間運動，以達攻守合一之效。

→ 架樑炮捶

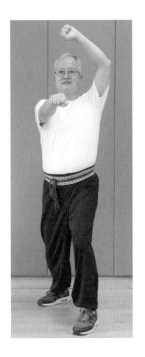

· 從正面看，留意上架手必須拉直腕部，並將它置於額前上方，手心向前不向天。
· 前臂不要打橫，要斜向上架。
· 右拳貼著中線打出，高度與肩膊齊。

→ 獅子滾球（起）

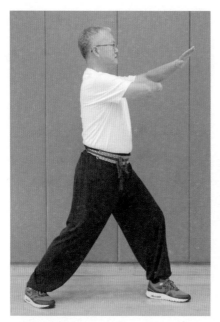

· 屈肘將右前臂向內
 收。
· 左手變掌向下伏按，
 掌心向地。（參考
 附圖 B2）

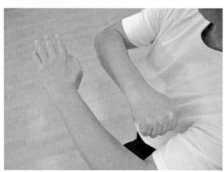

附圖 B2

→ 獅子滾球 （續）

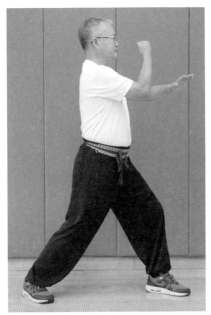

· 待左掌壓至低於肩
膊高度時，右拳從
胸口向前滾出，拳
背向前掛落。（參
考附圖 B3）

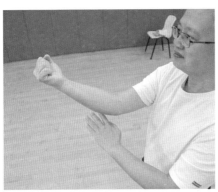

附圖 B3

→ 獅子滾球

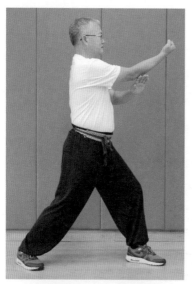

· 最後將掛捶停在口
鼻之間的高度。

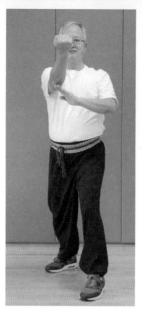

· 從正面看，留意左
掌伏在右肘底附近。
· 保持肩膊放鬆。

→ 左連環拳

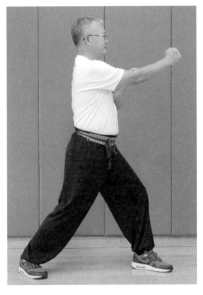

· 打連環拳前，需先
 將兩手握成立拳，
 虎口向天。
· 左拳置於右肘旁。

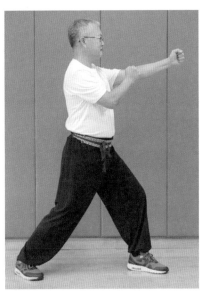

· 馬步不動，稍稍轉
 腰用力將左拳自胸
 口向前直線打出。
· 同一時間將右拳高
 度略為降低後，收
 回胸前近左肘旁。

→ 左連環拳 → 右連環拳（起）

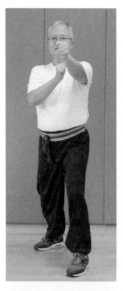

· 左連環拳的正面圖。
 留意兩個拳頭與胸
 口成一直線。

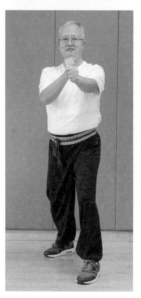

· 打右連環拳前，需
 先將左拳高度降低
 少許。
· 接著稍稍轉腰用力
 將右拳自胸口向前
 直線打出。

→ 右連環拳

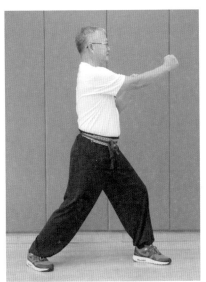

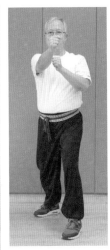

正面圖

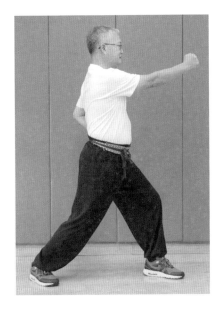

· 轉身打另一面架樑
炮捶之前，需先將
左拳收回腰際。

→ 架樑炮捶

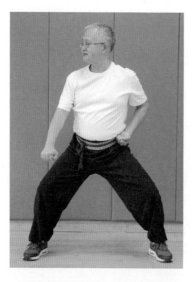

· 回身坐四平馬,眼望右方。
· 右拳沉落右大腿近膝部附近。
· 留意保持上身挺直。

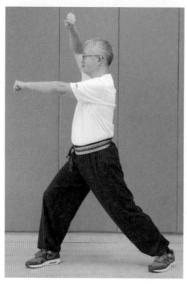

· 接著轉身成右弓步。
· 右臂向上架,同一時間向前打出左平拳。
· 動作細節與左方相同,左右手換轉。

→ 獅子滾球

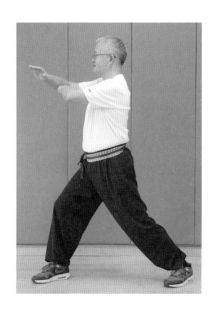

· 屈肘將左前臂向內
 收，右手變掌向下
 伏落，掌心向地。

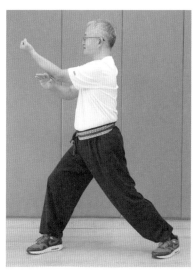

· 待右掌壓至低於肩
 膊高度時，左拳從
 胸口向前滾出，拳
 背向前崩下成掛捶。
· 動作細節與左方相
 同，左右手換轉。

→ 右連環拳

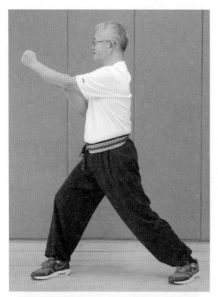

· 先將兩手握成立拳，
 虎口向天。
· 右拳置於左肘旁。

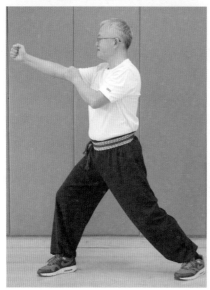

· 馬步不動。
· 稍稍轉腰用力將右
 拳自胸口向前直線
 打出。
· 同一時間將左拳收
 回至右肘旁。

→ 左連環拳 → 猛虎伸腰 （起）

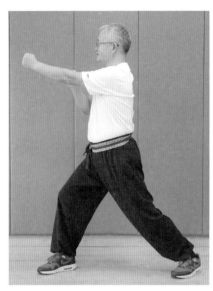

· 馬步不動。
· 稍稍轉腰用力將左拳自胸口向前直線打出。
· 同一時間將右拳收回至左肘旁。
· 動作細節與左方連環拳相同，左右手換轉。

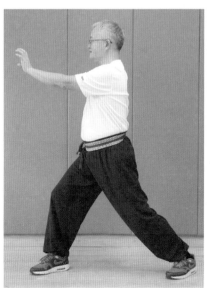

· 做猛虎伸腰前，需先將右拳收回腰際，左拳張開成虎爪，做好轉身前準備。
· 留意左肘要彎屈向下沉。

→ 猛虎伸腰

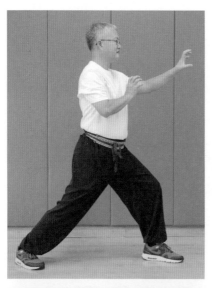

- 接著向左轉身成弓
 步。
- 左手保持虎爪勢及
 肘部彎屈。
- 邊轉身，邊將右拳
 張開成虎爪置於胸
 前。

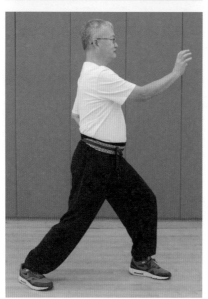

- 在轉身將近完成前，
 將左爪拉回腰際。
- 同一時間向前打出
 右虎爪。
- 留意要保持右手肘
 略曲。

→ 猛虎伸腰 → 盤古開天 （起）

· 從正面看，留意虎
　爪手心向前，力在
　掌根。
· 高度與下頜齊。

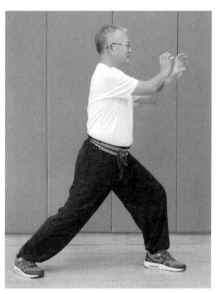

· 完成猛虎伸腰後，
　左手向上穿到右前
　臂底下。
· 兩爪成交叉狀，置
　於胸前。

→ 盤古開天（續）

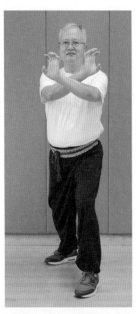

· 從正面看，留意兩手不要遮擋自己視線。

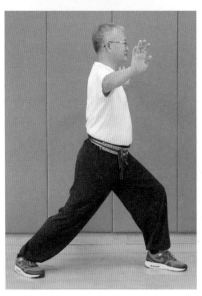

· 接著兩手先向前上方舉起。
· 隨即向左右兩旁水平分開成掌。

→ 盤古開天

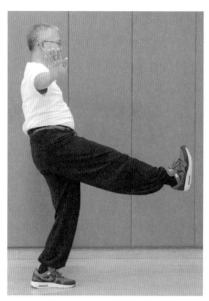

· 兩手打開時，右腳
　向前踢出，力在腳
　跟，膝部要蹬直。
· 保持頭部及上身穩
　定。

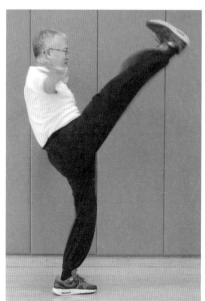

· 初學功夫的學員及
　長者，踢腿以上圖
　的高度為合，用力
　亦不宜過猛，避免
　拉傷。
· 年青朋友則可嘗試
　如左圖般踢高一點，
　以鍛煉筋骨。

→ 白鶴搔肩 （起）

· 將右腳拉回原位。
· 同一時間，右掌向
　左橫拍，越過胸前。

· 右掌橫拍至左腋附
　近停，掌心斜向著
　左手。

→ 白鶴搔肩 （續）

正面圖　　　　　　　左側視角圖

- 將左腳拉回右腳旁成左側身丁
 步，重心移到右腳。
- 左腳尖輕輕點地。
- 兩膝要保持屈曲和向內靠，不向
 外擘開。
- 左掌舉起，準備向下劈。

→ 白鶴搔肩

正面圖 左側視角圖

- 眼向左望。
- 左掌迅速向下劈至小腿附近。
- 留意保持上身挺直，不可彎腰。

→ 神仙套月

- 左腳向左方開一大步。
- 兩手水平張開，左掌握成拳頭。

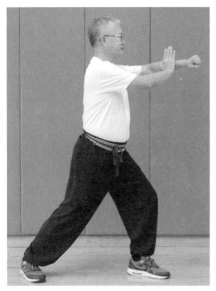

- 重心移前成左弓步。
- 同一時間兩手向內套，左拳向右圈打，右掌拍在左前臂中段略前位置。
- 兩手高度與肩齊，肘部保持彎曲。

→ 猛虎伸腰（起）

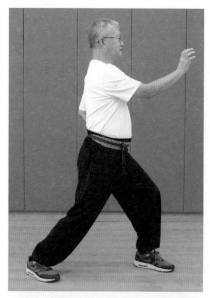

- 做另一面猛虎伸腰前，需先將左拳收回腰際，右掌張開成虎爪，右肘彎屈下沉。
- 放鬆右肩，為轉身做好準備。

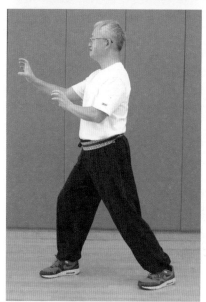

- 接著向右轉身成右弓步。
- 右手保持虎爪勢及肘部彎屈。
- 邊轉身，邊將左拳張開成虎爪置於胸前。

→ 猛虎伸腰 → 盤古開天 （起）

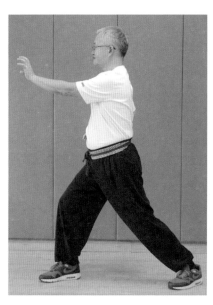

· 在轉身幾近完成前，
 將右爪拉回腰際，同
 時間向前打出左虎
 爪。
· 留意要保持左手手
 肘略曲，掌心向前。

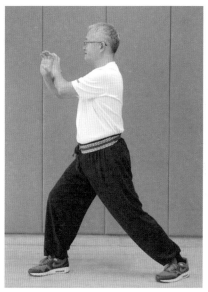

· 右手向上穿到左前
 臂底下，兩爪成交叉
 狀，置於胸前。

→ 盤古開天

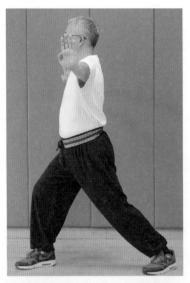

· 接著兩手向前上方
 舉起。
· 隨即向左右兩旁水
 平分開成掌。

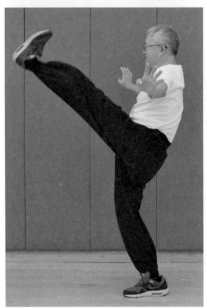

· 兩手打開時，左腳
 向前蹬腿，力在腳
 跟。
· 動作細節與右蹬腿
 相同。

→ 白鶴搔肩 （起）

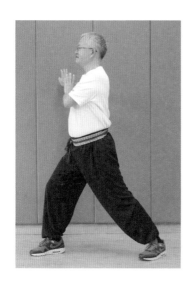

· 將左腳拉回原位。
· 左掌向右橫拍至右
 腋附近停。

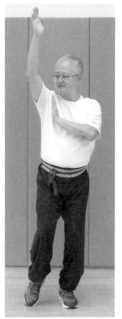

· 將右腳拉回左腳旁
 成右側身丁步，重心
 移到左腳。
· 右腳尖輕輕點地。
· 兩膝要保持屈曲和
 向內靠，不向外擘
 開。
· 右掌舉起，準備向
 下劈。

→ 白鶴搔肩 → 神仙套月

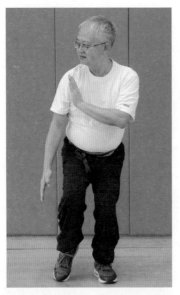

· 眼向右望。
· 右掌迅速向下劈至
 小腿附近。
· 留意保持上身挺直，
 不可彎腰。

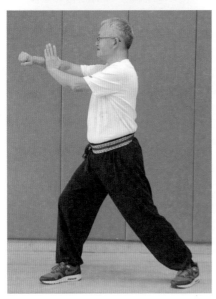

· 向右開弓步，右拳
 作水平圈打，左手
 拍在右前臂中段略
 前位置。
· 動作細節與左方相
 同，左右手換轉。

→ 馬式提肘 （起）

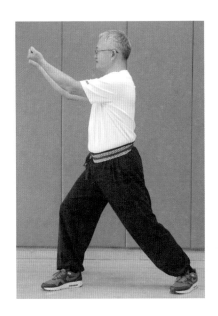

· 將左掌先握成拳頭。
· 然後將左右手肘向下沉，使兩拳背向地。

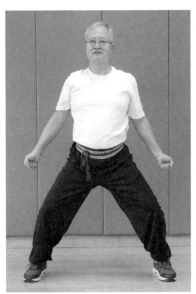

· 接著邊回身，邊將拳頭向臀部左右兩側掛落，拳背向後。
· 留意放鬆全身，眼平視遠方。

→ 馬式提肘 → 併步栽拳

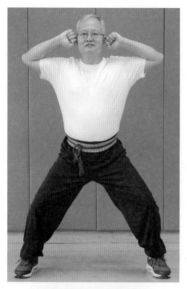

· 接著將兩拳從背後
 左右兩側順繞而起。
· 最後停於耳際，拳
 心向前。

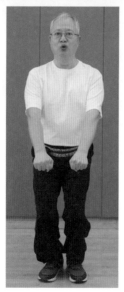

· 深吸一口氣後，兩拳
 向下斜插成雙栽拳。
· 打栽拳時，小腹微微
 收緊，並發出「who」
 一聲。
· 同一時間，將左腳靠
 向右腳旁成併步。
· 保持下蹲姿勢。

→ 抱拳立正（起）

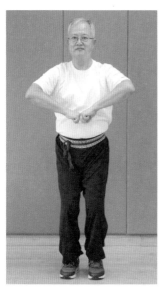

· 收拳時先曲肘將拳
 向肚方向收。

· 再向前翻出成雙掛
 捶。
· 一路保持屈膝——
 併步。

→ 抱拳立正

· 當兩拳將落至腰部高
度，兩手肘同時間向
後拉。
· 邊拉拳，邊蹬直兩膝
及吸氣。
· 留意上身不要向前傾，
眼保持望向遠處。

· 最後將兩拳收至胸旁。

→ 按掌收式（起）

· 先將兩拳打開成掌，
 掌心向地，手指雙對。
· 留意放鬆肩膊，前臂
 橫置於胸前成水平狀。

· 接著慢慢呼氣，慢慢
 向下按掌。

→ 按掌收式

· 當兩掌落至腰際，放鬆肩膊，自然伸直手肘，讓兩掌向兩旁落下。
· 呼氣與按掌宜以較慢速度進行，並且要同步完成。

一日不練，
廢十日功；
百日不練，
廢十年功。

〈 第三路完 〉

漢生方拳拳譜
第一路

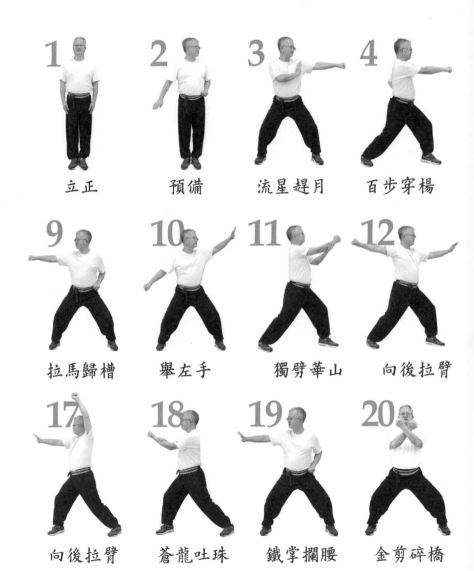

1 立正	2 預備	3 流星趕月	4 百步穿楊
9 拉馬歸槽	10 舉左手	11 獨劈華山	12 向後拉臂
17 向後拉臂	18 蒼龍吐珠	19 鐵掌攔腰	20 金剪碎橋

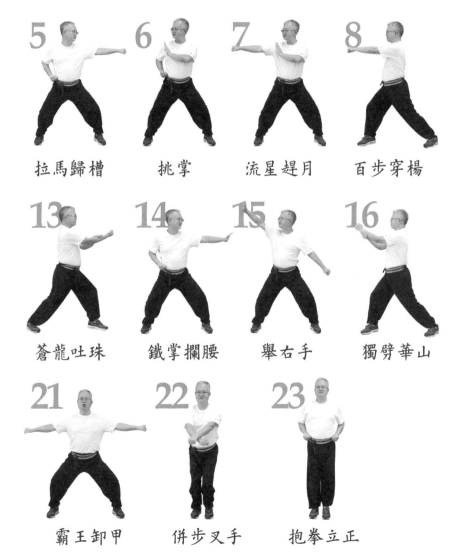

5	6	7	8
拉馬歸槽	挑掌	流星趕月	百步穿楊

13	14	15	16
蒼龍吐珠	鐵掌攔腰	舉右手	獨劈華山

21	22	23
霸王卸甲	併步叉手	抱拳立正

漢生方拳拳譜
第二路

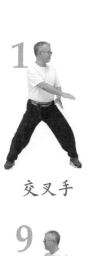
1
交叉手

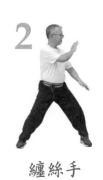
2
纏絲手

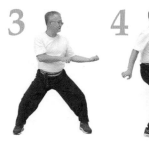
3
金絲纏臂

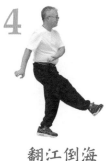
4
翻江倒海

9
翻江倒海

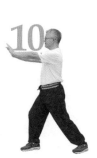
10
順水推舟

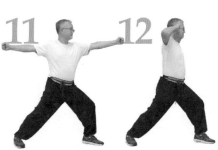
11
彎弓射虎

12
雙提肘

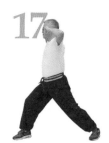
17
雙提肘

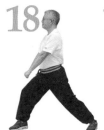
18
鐵牛耕地

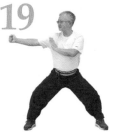
19
野豹穿林

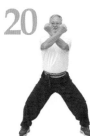
20
金剪碎橋

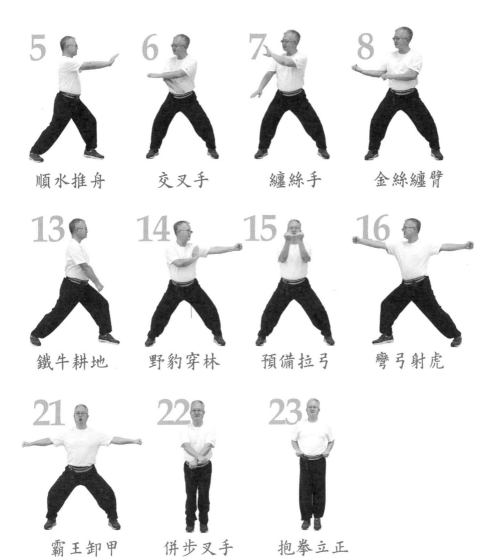

5 順水推舟　6 交叉手　7 纏絲手　8 金絲纏臂

13 鐵牛耕地　14 野豹穿林　15 預備拉弓　16 彎弓射虎

21 霸王卸甲　22 併步叉手　23 抱拳立正

漢生方拳拳譜
第三路

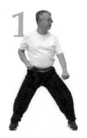
1
四平馬

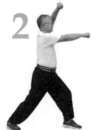
2
架樑炮捶

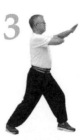
3
左伏手

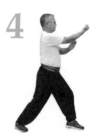
4
獅子滾球

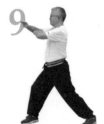
9
右伏手

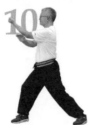
10
獅子滾球

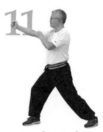
11
右連環拳

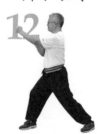
12
左連環拳

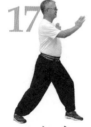
17
右拍手

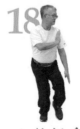
18
白鶴搔肩

19
神仙套月

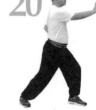
20
右虎爪

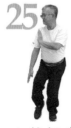
25
白鶴搔肩

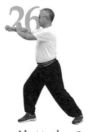
26
神仙套月

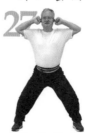
27
馬式提肘

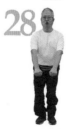
28
併步栽拳

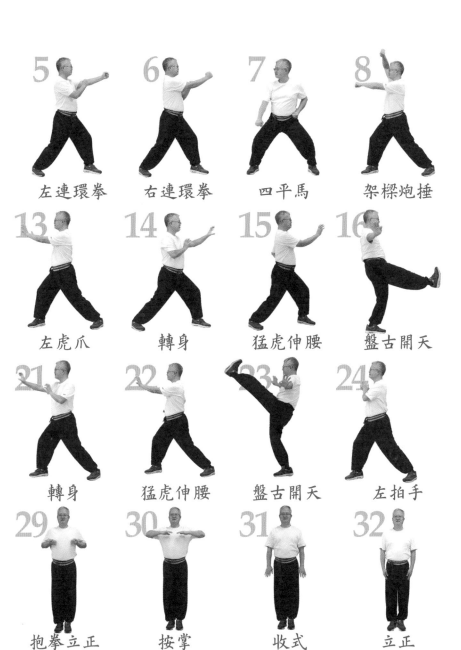

5 左連環拳	6 右連環拳	7 四平馬	8 架樑炮捶
13 左虎爪	14 轉身	15 猛虎伸腰	16 盤古開天
21 轉身	22 猛虎伸腰	23 盤古開天	24 左拍手
29 抱拳立正	30 按掌	31 收式	32 立正

前人金句

01. 拳不離手，曲不離口。
　　——勤

02. 拳無單發，棍無兩響。
　　——拳出連環

03. 千招會不如一招精。
　　——不可貪多

04. 練拳不練功，到老一場空
　　練功不練拳，猶如無舵船。
　　——既要練拳法，亦要練拳速、內勁和身體
　　質素。

05. 內練一口氣，外練筋骨皮。
　　——練功夫要內外兼修。

06. 無堅不破，唯快不破。快而不勁，等於
　　不快。勁而不準，招殺身禍。
　　——功夫並無絕招，全憑速、勁、準分高下。

07. 不招不架，只是一下；犯了招架，就有
十下。
——要以不招而打作為最高練習指標。

08. **台上一分鐘，台下十年功。**
——功力是需要長時間累積的。

09. **以德服人者王，以力服人者霸。**
——要令人真正信服，不能單靠拳頭。

10. **練時無人如有人，用時有人如無人。**
——練時要想像與人相搏，用時則視敵人如
無物。

　　武術練習，和其他運動一樣，在安全的場地和適合的教練帶領底下，是非常好的身體鍛煉方法。功夫班既可以訓練學生體質，亦培養學生守紀律的精神；對長者來說，更是與人互動，增加生活情趣的社交場合。

　　在 2013、2014、2016 和 2019 四年裏，學校的長者學苑，為附近社區長者舉辦了四屆漢生方拳健體班，既為幫助長者養成運動習慣，亦提供機會予學生，以助教身份與長者溝通，促進長幼共融。下列是長者學員在完成訓練班之後，回饋問卷的統計和分析，雖然談不上是十分嚴謹的社會科學研究，但對於長者在學習漢生方拳後，所得到的或感受到的好處，應該能有一個概括的結論和印象。

　　漢生方拳健體班每班報名人數為 6 至 16 人不等，每年不同。在每班中能堅持至最後一課的，一般為 5 至 12 人。四屆的訓練班完成後，共收回 33 份回應問卷。由於前兩班問卷的內容與後兩班的略有不同，故只能按相同的部份進行分析。

XXX 紀 念 中 學 長 者 學 苑

方 拳 班 學 員 意 見 調 查

說明：1. 問卷於 2013 年 12 月 11 日完成

2. 收回問卷 10 份

3. 統計數字以 N(X%)出現，N 為選擇有關答案的人數，X 為百分比

01. 你是屬於如下哪一個性別？

4(40%) 男性　　　6(60%) 女性

02. 你是屬於如下哪一個年齡組別？

5(50%) 55 – 69　　　5(50%) 70 或 以上

03. 你參加方拳班的主要原因/目的是甚麼？(可選多項)

2(20%) 好奇　　　10(100%) 強身健體　　　3(30%) 增加生活情趣

1(10%) 自衛　　　3(30%) 結交朋友　　　0(0%) 朋友推薦

04. 在參加方拳班之前，你的身體有沒有如下問題？(可選多項)

3(30%) 有膝痛。　　　　　　4(40%) 患有高血壓。

2(20%) 有頸痛。　　　　　　1(10%) 患有糖尿病。

0(0%) 有腰痛。　　　　　　0(0%) 患有痛風症。

1(10%) 有肩痛或其他關節痛症。　　1(10%) 患有心臟病。

1(10%) 有坐骨神經痛 或 其他神經痛症。　0(0%) 手腳有顫抖現象。

1(10%) 經常有精神緊張狀況。　　6(60%) 間中有失眠現象。

2(20%) 經常有頭痛現象。　　　0(0%) 手腳經常痠軟無力。

0(0%) 經常有頭暈現象。　　　2(20%) 沒有以上問題。

05. 在完成方拳班之後，你的身體健康情況有沒有改變？(可選多項)

 8(80%) 手腳較從前有力。 7(70%) 身體的平衡能力有提升。

 4(40%) 呼吸較從前暢順。 4(40%) 感覺整個人精神暢旺。

 4(40%) 睡眠狀況較從前好。 2(20%) 精神緊張得到舒緩。

 0(0%) 頭痛較從前少出現。 0(0%) 頭暈較從前少出現。

 0(0%) 膝關節情況變差。 3(30%) 膝痛明顯減少了。

 0(0%) 肩痛情況變差。 1(10%) 肩痛明顯減少了。

 0(0%) 身體痛症**沒有**明顯改善。 2(20%) 身體痛症**有**明顯改善。

 4(40%) 方拳幫助我糾正身體的不良姿勢。

 其他情況： 無人填答

06. 你覺得漢生方拳的最大優點是甚麼？(可選多項)

 6(60%) 簡單易學 8(80%) 促進身體健康 7(70%) 改善身體平衡能力
 5(50%) 有中國文化特色 1(10%) 保留自衞本質 5(50%) 不受練習場地大
 小限制

07. 你對方拳訓練班整體上的評價是？

 10(100%) 十分滿意 0(0%) 滿意 0(0%) 還算可以 0(0%) 不滿意

其他意見：
1. 希望以後可以繼續開班。
2. 多啲開班。
3. 學得開心，希望多加兩三堂。

XXX 紀念中學長者學苑

方拳班學員意見調查

說明：1. 問卷於 2014 年 12 月 03 日完成

2. 收回問卷 5 份

3. 統計數字以 N(X%)出現，N 為選擇有關答案的人數，X 為百分比

01. 你是屬於如下哪一個性別？

1(20%)　男性　　　　　4(80%)　女性

02. 你是屬於如下哪一個年齡組別？

3(60%)　55 – 69　　　2(40%)　70 或 以上

03. 在參加方拳班之前，你的身體有沒有如下問題？(可選多項)

3(60%)　有膝痛。　　　　　　1(20%)　患有高血壓。

1(20%)　有頸痛。　　　　　　0(0%)　患有糖尿病。

0(0%)　有腰背痛。　　　　　0(0%)　患有痛風症。

0(0%)　有肩痛或其他關節痛症。　1(20%)　患有心臟病。

1(20%)　有坐骨神經痛或其他神經痛症。　1(20%) 手腳有顫抖現象。

2(40%)　經常有精神緊張狀況。　2(40%)　間中有失眠現象。

0(0%)　經常有頭痛現象。　　0(0%)　手腳經常痠軟無力。

0(0%)　經常有頭暈現象。　　1(20%)　沒有以上問題。

04. 在完成方拳班之後，你的身體健康情況有沒有改變？(可選多項)

1(20%)　手腳較以前有力。　　3(60%)　身體的平衡能力有提升。

1(20%)　睡眠狀況較以前好。　　3(60%)　精神緊張得到舒緩。

0(0%)　頭痛較以前少出現。　　0(0%)　頭暈較以前少出現。

1(20%)　膝關節情況變差。　　1(20%)　膝痛明顯減少了。

0(0%)　肩痛情況變差。　　0(0%)　肩痛明顯減少了。

0(0%)　頸痛情況變差。　　0(0%)　頸痛明顯減少了。

0(0%)　腰背痛情況變差。　　0(0%)　腰背痛明顯減少了。

0(0%)　身體痛症沒有明顯改善。　1(20%)　身體痛症有明顯改善。

1(20%)　我覺得整個人的精神和健康狀態有所提昇。

4(80%)　方拳幫助我改善身體姿勢。

□　其他情況：_____

05. 你是否滿意學生助教的表現？

　　4(80%)　十分滿意　　1(20%)　滿意　　□　還算可以　　□　不滿意

06. 你是否滿意教練/師傅的表現？

　　5(100%)　十分滿意　　□　滿意　　□　還算可以　　□　不滿意

07. 你對方拳訓練班整體上的評價是？

　　5(100%)　十分滿意　　□　滿意　　□　還算可以　　□　不滿意

08. 訓練班還有甚麼需要改善的地方？

　　*訓練時間希望長一些。　x 2

　　*註：方拳訓練班的訓練時間為一小時。

XXX 紀 念 中 學 長 者 學 苑
漢 生 方 拳 健 體 班 學 員 意 見 調 查

說明：1. 問卷於 2016 年 11 月 23 日完成
 2. 收回問卷 12 份
 3. 統計數字以 N(X%)出現，N 為選擇有關答案的人數，X 為百分比

01. 你是屬於如下哪一個性別？

 6(50.0%) 男性 6(50.0%) 女性

02. 你是屬於如下哪一個年齡組別？

 4(33.3%) 65 – 69 5(41.7%) 70 – 74 3(25.0%) 75 – 79

03. 在完成漢生方拳訓練班之後，你覺得有甚麼得著？(可選多項)

 0(0%) 沒有甚麼得著。 (跳答第 04 題)

 11(91.7%) 訓練班加深了我對中國武術的認識。

 9(75.0%) 漢生方拳能幫助我改善身體姿勢。

 11(91.7%) 我覺得整個人的精神和健康狀態有提升。

 9(75.0%) 手腳較以前有力。 11(91.7%) 身體的平衡能力有提升。

 8(66.7%) 睡眠狀況較以前好。 10(83.3%) 精神緊張得到紓緩。

 6(50.0%) 膝關節痛症有明顯改善。 4(33.3%) 腰痛有明顯改善。

 7(58.3%) 肩痛有明顯改善。 3(25.0%) 頸痛有明顯改善。

 4(33.3%) 坐骨神經痛有明顯改善。 5(41.7%) 背痛有明顯改善。

 其他情況： 1. 對練習太極拳也有幫助。

 2. 體力有改善。

04. 你是否滿意學生助教的表現？

6(50%)十分滿意　　6(50%)滿意　　0(0%)尚算可以　　0(0%)不滿意

05. 你是否滿意教練/師傅的表現？

10(83.3%)十分滿意　　2(16.7%)滿意　　0(0%)尚算可以　　0(0%)不滿意

06. 你覺得方拳健體班的訓練內容對長者來說是否適合？

9(75.0%)十分適合　　3(25.0%)適合　　0(0%)不太適合　0(0%)極不適合

07. 你覺得自己在體能方面是否可以應付訓練班的要求？

6(50%)絕對可以　6(50%)基本上可以　0(0%)有點吃力 0(0%)十分吃力

08. 你對訓練班整體上的評價是？

 8(66.7%)　十分滿意　4(33.3%)　滿意　0(0%)尚算可以　0(0%)不滿意

09. 其他意見：

i. 滿意。　 x 1

ii. 如能加多兩堂則更好，因為 12 是比較容易分開路段，如二、三、
四段，每段都有合適的堂數。　 x 1

iii. 此種活動對于老人家好適合，提升身體機能，希望多啲辦此類活
動。

XXX 紀 念 中 學 長 者 學 苑

漢 生 方 拳 健 體 班 學 員 意 見 調 查

說明：1. 問卷於 2019 年 11 月 20 日完成。

2. 收回問卷 6 份，回收率為 100%。

3. 統計數字以 N(X%)出現，N 為選擇有關答案的人數，X 為百分比

01. 你是屬於如下哪一個性別？

1(16.7%) 男性　　　5(83.3%)　女性

02. 你是屬於如下哪一個年齡組別？

0(0%) 60 – 69　3(50%) 70 – 74　1(16.7%) 75 – 79　2(33.3%) 80 或以上

03. 在完成漢生方拳訓練班之後，你覺得有甚麼得著？(可選多項)

0(0%) 沒有甚麼得著。 (跳答第 04 題)

4(66.7%) 訓練班加深了我對中國武術的認識。

5(83.3%) 漢生方拳能幫助我改善身體姿勢。

6(100%) 我覺得整個人的精神和健康狀態有提升。

5(83.3%) 手腳較以前有力。　　5(83.3%) 身體的平衡能力有提升。

5(83.3%) 睡眠狀況較以前好。　　5(83.3%) 精神緊張得到紓緩。

3(50.0%) 膝關節痛症有明顯改善。　1(16.7%) 腰痛有明顯改善。

4(66.7%) 肩痛有明顯改善。　　3(50.0%) 頸痛有明顯改善。

3(50.0%) 坐骨神經痛有明顯改善。　2(33.3%) 背痛有明顯改善。

其他情況：/

04. 你是否滿意學生助教的表現？

5(83.3%)十分滿意　　1(16.7%)滿意　　0(0%)尚算可以　　0(0%)不滿意

05. 你是否滿意教練/師傅的表現？

6(100%)十分滿意　　0(0%)滿意　　0(0%)尚算可以　　0(0%)不滿意

06. 你覺得方拳健體班的訓練內容對長者來說是否適合？

5(83.3%)十分適合　　1(16.7%)適合　　0(0%)不太適合　0(0%)極不適合

07. 你覺得自己在體能方面是否可以應付訓練班的要求？

4(66.7%) 絕對可以　　2(33.3%) 基本上可以　　0(0%) 有點吃力

0(0%) 十分吃力

08. 你對訓練班整體上的評價是？

3(50.0%) 十分滿意　　3(50.0%)滿意　　0(0%)尚算可以　0(0%)不滿意

09. 其他意見：

i. 加多幾課。　　　　　　x1

ii. 再加班次。　　　　　　x1

iii. 教得幾好，學得開心。　x1

四年回饋問卷統計數字綜合分析：

1. 訓練班辦了四屆，合共約 40 人參加。收回問卷 33 份。

2. 在四屆訓練班當中，以交回問卷者來計算，女性有 21 人（63.7%），男性有 12 人（36.3%）。女性長者似乎較積極參與此類活動。

3. 在 33 人當中，年齡介乎 60 至 69 歲的有 12 人（36.4%），70 至 79 歲的則有 19 人（57.6%），80 歲或以上的亦有兩人（6%）。結果反映 70 至 79 歲的長者，最熱衷於參與運動。80 歲以上的兩位長者是最難能可貴的，他倆到了這個年歲，仍能活躍於不同的活動，過著優質的晚年生活，實有賴長期的運動習慣，帶來健康的體魄，頗值得我們好好學習。

4. 在 33 人中，有 22 人（66.7%），表示漢生方拳能幫助改善身體姿勢。

5. 在 33 人中，有 22 人（66.7%），表示個人的精神和健康狀態有提升。

6. 在 33 人中，有 23 人（69.7%），表示手腳較以前有力。

7. 在 33 人中，有 26 人（78.8%），表示身

體的平衡能力有提升。

8. 在 33 人中，有 18 人（54.5%），表示睡眠狀況較以前好。

9. 在 33 人中，有 20 人（60.6%），表示精神緊張得到紓緩。

10. 在 33 人中，有 13 人（39.4%），表示膝關節痛有明顯改善。

11. 在 33 人中，有 12 人（36.4%），表示肩痛有明顯改善。

12. 此外，在 2016 年和 2019 年的回饋問卷當中，有 6 人表示頸痛有明顯改善。有 7 人表示坐骨神經痛有明顯改善。有 7 人表示背痛有明顯改善。有 5 人表示腰痛有明顯改善。惟前兩屆所發問卷並未有相同問題，故未能作對應分析，謹記錄以供參考。

總結：

從以上問卷調查分析可見，漢生方拳在改善體姿、提升個人精神和健康狀態、增強身體平衡力和手腳力量等各方面的功效是十分明顯的。後兩者對長者尤其重要，長者若能堅持每天練習漢生方拳，必能減緩身體衰老的速度，保持肌肉力量，防止意外摔倒而受傷。

此外，練習漢生方拳，在紓緩精神緊張、改善睡眠狀況和減輕身體痛症方面，參與訓練的長者學員都覺得有一定的幫助。這大概是漢生方拳能舒筋活絡，促進血液循環，有助強身養氣之故。

總括來說，漢生方拳是一種易學易懂的拳術，能讓長者在愉快練習當中，強身健體，舒展筋骨，延緩衰老，達到身心健康的狀態。其防跌方面的功效，對長者尤其重要，是一種值得推廣的中國傳統功夫。

相片分享

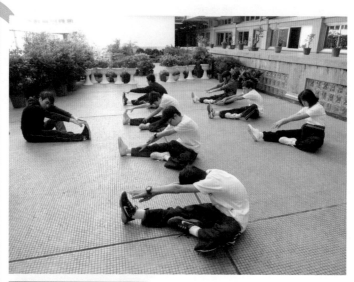

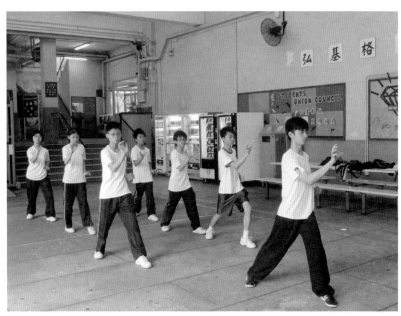

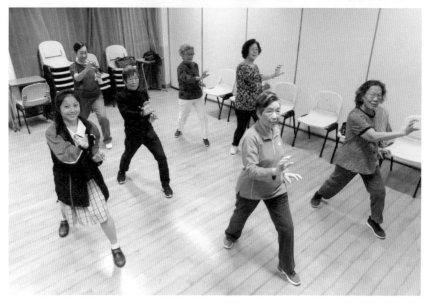

《一學九練》

　　大概是《葉問》電影熱潮所致，最近多了學生以半開玩笑的口吻向我挑戰。身為他們的老師，當然不會胡亂接戰，只會一笑置之，感嘆他們不瞭解正式比武的兇險。作為一個長期修習武術的人，倒願意在這裏和大家分享一下習武心得，希望能為同學帶來點啟發或提醒就好。

　　武術練習是一種充滿矛盾的運動。武術本質是一門傷人技。因此，無論何種武術，均會要求習者在鍛煉武技之餘，還得修煉心智，以期能掌控脾氣和情緒，避免因一時衝動而闖禍。武功愈高的，對「仁」和「忍」兩個字的體會需要愈深。否則，動不動便與人講手，會很容易令自己陷入後悔莫及的境況。雖然你們這輩 * 畢業同學大多不是練功夫的，這兩個字你們也應該細心地去揣摩一下，因為人際關係的竅門正正在此。

　　習武是挺辛苦的，除非習者對自己完全沒有要求。喜歡練功夫的，一定是個懂得苦中作樂和清楚自己要求甚麼的人，否則無法忍受來自艱苦練習的煎熬。要成功就要學懂忍耐失敗，

忍耐進步不明顯的苦悶，和忍耐不斷付出而毫無收穫的無奈。無論你將來希望自己在哪一方面成為高手，道理都是一樣。當然，先要有明確的目標是最重要的，有目標才能令你在遇到挫折時能堅持下去，一步一步的邁向成功。

習武經過一段日子後，武者或會有希望與人比試的念頭。既想證明自己的能力，亦想驗證所學是否管用。然而，若要真的面對「敵人」，內心不期然會產生莫名恐懼，不單怕痛，怕受傷，更怕打輸。矛盾的是，你不勇敢地去面對挑戰，你就會缺少了真實練習的機會。你怕被打而不迎戰，你就永遠學不懂如何去做好防守和把握進攻的時機。你怕打輸而不打，你就無法從失敗中學習，錯失了將自己武技推向更高水平的機會。因此，要成為高手就不能怕打或怕輸。我們自出娘胎便是從失敗和錯誤中學習，一步一步走過來的，只是大家忘記了。願大家在將來遇上困難，能克服內心恐懼，不怕失敗，勇敢地迎向挑戰。

最後，送上我恩師邵漢生師尊在世時，經常訓誨我們一班師兄弟的兩句說話，作為我對你們這班「徒弟」的臨別贈言：

一學九練，乃成功之道；
九學一練，必一技無成。

＊註：這篇文章原是寫給 2010 年校內應屆畢業學生的臨別贈言，
惟對初學武術的學員亦甚具參考價值，故稍作整理後收錄在此。

參考資料

1. 馮應標（2017），《李小龍年譜》，中華書局有限公司，第 39 頁。

2. 保羅丹尼遜博士及姬爾丹尼遜（2005），《健腦操 26 式》，身腦中心有限公司，第 8 至 13 頁。

3. 洪敦耕（2013），《講武論道》，天地圖書有限公司，第 46 頁。

4. 楊任之（1999），《中國典故辭典》，五南圖書出版公司，第 677-678 頁。

5. 王廣西（2013），《功夫——中國武術文化》，知書房出版社，頁 10。

6. 伍家宏、李健民、雷燦權等（1986），《邵漢生授武六十五週年紀念刊》，漢生康樂研究院。

7. 高根榮、王依柱、溫敬文等（1983），《香港大學中國武術學會十週年紀念會刊》，香港大學學生會中國武術學會。

8. 洪朝江、毛耀戈、彭鼎佳（1995），《第廿一屆中國武術欣賞晚會邵漢生師傅紀念刊》，香港大學學生會中國武術學會。

9. 尚濟（2002），《形意拳技擊術》，山西科學技術出版社。

10. 吳琦、楊煥章（1951），《潭腿十二路》，香港錦華出版社。

11. 馬永勝（1984），《十路彈腿》，北京市中國書店。

12. 包柏・安德森（2014），《伸展聖經》，遠見天下文化出版股份有限公司。

13. 謝明儒（2019），《醫學瑜伽解痛聖經》，三采文化股份有限公司。

14. 林世榮（1923），《虎鶴雙形》，新天出版社。

15. 隱僧（1982），《北螳螂崩步拳》，香港藝美圖書公司。

16. 陳國慶（1988），《鷹爪翻子拳》，河北教育出版社。

17. 松田隆智（1983），《中國北派拳法入門》，新星出版社。

18. 袁康就（2012），《氣貫動靜功》，明文出版社。

19. 潘順遂、梁達（1996），《蔡李佛小梅花拳》，嶺南美術出版社。

20. https://baike.baidu.hk/item/ 盤古開天 /74007

21. https://www.getit01.com/
pw20191006366939954

Health 063

作者： 鍾榮華

編輯： Angie Au

設計： 4res

出版： 紅出版（青森文化）

地址：香港灣仔道133號卓凌中心11樓

出版計劃查詢電話：(852) 2540 7517

電郵：editor@red-publish.com

網址：http://www.red-publish.com

香港總經銷： 聯合新零售（香港）有限公司

台灣總經銷： 貿騰發賣股份有限公司

地址：新北市中和區立德街136號6樓

(886) 2-8227-5988

http://www.namode.com

出版日期： 2023年3月

圖書分類： 文娛體育

ISBN： 978-988-8822-43-0

定價： 港幣120元正/ 新台幣480圓正